U0048375

湯淺政明

湯淺政明
靈光乍現的
每一天

EUREKA!

前言

大家好。

我是湯淺政明。

非常感謝您今日翻開《湯淺政明靈光乍現的每一天》。

App版《Pia》雜誌──「創作者人生」曾刊載我的長篇訪談〈我從挑戰中學到的事情〉，而本書內容便是自該訪談加筆、統整而來。

那篇訪談當初大約是三萬五千字左右，不過由於我也增加了頗多內容，回過神來已變成五萬字的文章了。經手訪談的採訪者兼撰稿人渡邊麻紀小姐開玩笑地對我說：「湯淺先生，這出成一本書比較好啦。」結果還真的出書了。

我原本並不打算增添那麼多內容，不過預定上傳日在很久之後，這段期間我也有了空閒，責編縣先生和渡邊小姐也真的對我說過：「你可以加筆

喔。」再加上，我一直都沒有機會從我入行時的動畫師時代一路談到最新作

《犬王》。既然如此，這個也談一談吧。這個也留下紀錄吧。不，那件事也

寫一寫比較好⋯⋯對啊！到了這時候，我已進入「把整體記憶記錄下來」的

模式，內容越寫越多。我自己沒有增量那麼多的感覺，不過字數這種東西真

是嚴酷啊。

這是不是類似做動畫時打算畫三萬五千張中間張卻變成五萬張，或者想做

35分鐘卻變成50分鐘？如果是的話，那的確是很要命啊。

縣先生、渡邊小姐，不好意思害你們那麼辛苦。不過能像這樣出成一本

書，我個人感到十分開心！

就這樣，《湯淺政明靈光乍現的每一天》誕生了。這書名源自我的個性：

自己內心一旦有什麼新發現就會無比開心，會想把這發現塞進作品中。

從我剛開始當動畫師到最新作《犬王》的這段期間，確實日日都有新發現，不過「將發現塞入作品」的作法應該會在《犬王》這裡告一段落。

《Pia》刊出訪談時，《犬王》還沒完成，觀眾無法看這部片，不過這次是大家看完後才會讀到訪談，這部分也會有加筆。光那段似乎就超過了一萬字……

除此之外，編輯也幫我做了各作品的「我的最愛」專欄。我還希望大家閱讀文字之餘可以享受動畫，於是畫了「翻頁動畫」。另外還有掃QR-code就能觀看的短篇動畫。

希望大家看了會開心。

感謝再感謝協助我完成這本書的各位。

話說，渡邊小姐是專精好萊塢作品的電影界撰稿人，做書這陣子也剛好碰到奧斯卡季，因此她對我說：「湯淺先生，《犬王》明年有機會挑戰奧斯卡喔，起碼要入圍吧！」

奧斯卡金像獎是我非常嚮往的獎，就先讓我寫下這麼一句話吧（笑）：

「首先，請先提名我吧，拜託啦！」這本書是因渡邊小姐的玩笑話誕生的，希望後者這個玩笑也能成真呀。

2022年4月　湯淺政明

使用智慧型手機等裝置掃描書頁上的QR-code便能觀賞短篇動畫。

這是和《TV Bros. WEB》一起推出的連動企劃，因此會連往《TV Bros. WEB》的網站。

動畫有可能在毫無預告的情況下自網站刪除，還請見諒。

掃QR-code若無正確啟動網站，也可利用以下連結觀賞。

#1	https://tvbros.jp/uncategorized/2022/04/27/37741/
#2	https://tvbros.jp/uncategorized/2022/04/27/39069/
#3	https://tvbros.jp/uncategorized/2022/04/27/39074/
#4	https://tvbros.jp/uncategorized/2022/04/27/39078/
#5	https://tvbros.jp/uncategorized/2022/04/27/39083/
#6	https://tvbros.jp/uncategorized/2022/04/27/39086/
#7	https://tvbros.jp/uncategorized/2022/04/27/39089/
#8	https://tvbros.jp/uncategorized/2022/04/27/39092/
#9	https://tvbros.jp/uncategorized/2022/04/27/39095/
#10	https://tvbros.jp/uncategorized/2022/04/27/39099/
#11	https://tvbros.jp/uncategorized/2022/04/27/39102/
#12	https://tvbros.jp/uncategorized/2022/04/27/39105/
#13	https://tvbros.jp/uncategorized/2022/04/27/39108/
#14	https://tvbros.jp/uncategorized/2022/04/27/39111/

利用以下網址可一次觀賞#1～#14影片。

https://tvbros.jp/uncategorized/2022/05/02/39701/

※QR-code為Denso Wave之登錄商標。

《蠟筆小新》

從動畫師出發
這部作品也成為了我的一筆大財富

《蠟筆小新》

《蠟筆小新》為臼井儀人漫畫作品《蠟筆小新》改編的
電視動畫（92～）和劇場版動畫（93～）。湯淺曾在
電視動畫擔任作畫監督、分鏡等職務，在電影版《蠟
筆小新》系列則挑起大梁，負責設定設計、原畫、角色
設計、分鏡等等。

——湯淺政明先生如今是以導演的身分活躍於業界，不過生涯起點是動畫師。

湯淺　起初我對於演出或導演完全不感興趣，單純只想經手動畫的作畫，當時是希望成為專業的動畫師。這樣的想法是在國中時代成形的。我懂事以來就非常喜歡動畫，一直在看動畫，不過「如何製作動畫」這部分，我那時並不怎麼關注。那時候，感覺漫畫和動畫在我心中並沒有什麼區別。

不過，我國一的時候，劇場編輯版《宇宙戰艦大和號》（77）上映，帶起了動畫潮流。接著，宮崎（駿）先生的《魯邦三世　卡里奧斯特羅城》（79）啊，還有林太郎先生的《銀河鐵道999》（79）也都上映了，這時我才得知世界上有「動畫師」這種工作。我還記得相繼創刊的動畫雜誌都把動畫師當作創作者，把他們寫得像大明星那樣。

——不過，您沒去讀動畫專門學校之類的地方吧？

湯淺　大學時代我主修純藝術，實際接觸到動畫是在參加亞細亞堂、負責動

畫師工作那時候。這麼一來，學生時代就穩紮穩打學習動畫的人當然比我厲害多了。他們畫得出動起來很搶眼的圖。至於我呢，畫在紙上的圖看起來不怎麼差，但上色、動起來之後就會變成可悲的畫面。再怎麼努力都無法如願畫出自己想畫的圖。

後來改為負責原畫，我還是度過了很難熬的幾年，開始會想乾脆辭職不幹（動畫師）了吧，實際上也辭過一次。不過就在那時候，本鄉（滿）先生找上了我。

做《蠟筆小新》的經驗，讓我覺得這簡直是我的天職

──本鄉先生是在亞細亞堂執導《大耳鼠》（89～91）和《蠟筆小新》（92～）的動畫導演吧。

湯淺　是的。他找我參與電視動畫版《蠟筆小新》，我於是懷著「那就再做一下下」的心情再次出發，沒想到他們給我自由揮灑的空間，工作越做越開

心。其實我那時還參與了本鄉先生的《21衛門：前往宇宙吧！赤腳的公主》（92）。

那應該是做《蠟筆小新》第一部劇場動畫（《蠟筆小新：動感超人 vs 高衩魔王》（93））時的事吧？要決定劇情高潮的其中一場戲的呈現方式時，本鄉先生來尋求我的意見。「你覺得這樣如何啊？」他大概是樣這樣問我，於是我老實回答：「不有趣。」他就對我說：「那你認為怎樣才好？」我於是試著提出了自己的點子。本鄉先生將我的想法統整成分鏡，我再畫那場戲的原畫，結果得到的成果讓我感到通體舒暢。畫出來的動作和平常沒兩樣，但畫面整體都照著自己的設想動來動去的感覺來得很爽快，觀眾們看了也非常開心。我啊，那時興奮到不行，覺得實在太棒了，自己的頭好像冒出了什麼超舒服的液體（笑）。

當時的興奮、舒爽、開懷可不是「成為動畫師以來首次嘗到的感受」，不是那種等級的東西，那真的是脫離兒童期之後就不曾有的感覺呀（笑）。

──也就是說，您小時候也經常畫圖？

湯淺　是的，幼稚園的時候，我會在教室內畫前一晚看的電視動畫的圖，大家看了都會很高興，那讓我開心極了。我嘗到的正是同樣的快感，而且在幼稚園後就不曾有這種感覺了。

在那之前，我這個動畫師還算常被人稱讚，但我本人對自己的表現並不滿意。這對我來說是一大問題。然而《蠟筆小新》那時，我自己畫的分鏡被稱讚，而且我自己也開心到不行。不久前我還心想「別幹了吧」，那時產生的念頭卻是：「這個，原來是我的天職啊！」（笑）

——一百八十度大轉變呢（笑）。

湯淺　對對對（笑）。從那之後，我就一直好想畫分鏡，哈到不行呀。不過老實說，我一開始根本不知道分鏡是那麼重要的東西。「喔～原來有分鏡這種東西啊。」大概只有這種程度的想法（笑）。

——這麼說來，湯淺先生難道是會在工作現場一面獲得發現與體驗、一面學習這種類型的人嗎？

湯淺　我認為是的。

以前我也曾經畫畫去投稿。剛開始畫漫畫時，我發現漫畫是需要有個故事的。在那之前，我腦袋裡完全沒有「故事」這個念頭（笑）。可能是因為那樣吧，我完全不記得小時候看的動畫或特攝片是在演什麼啊。

我心想，這樣子沒辦法畫漫畫呢，於是特意讀了一些書，也開始看電影。

不過我看的時候還是沒那麼關注故事發展，目光更受場景、影像開展的趣味性吸引。

比方說「大逆轉」好了，我知道那是誕生自故事的趣味性，但我不會留意整體故事。我可說是喜歡上畫分鏡時才總算發現故事的重要性。

開始意識到運鏡是因為看了狄帕瑪的電影

——順便請問一下，您當時看了什麼樣的電影？

湯淺 一開始我很常看恐怖電影。在電視上看了《金鼠王》（71）、《大危機》（72），後來開始會跑電影院，在那看了《深夜止步》（75），當時同時

放映的是《憤怒》（78）。

—— 全是恐怖片（笑），而且《憤怒》的導演不就是影像優先路線的布萊

恩·狄帕瑪嗎！

湯淺 接觸到狄帕瑪後，我看電影時開始會意識到鏡頭另一側的人（導演）的存在。不過當時最先注意到的仍是運鏡，因此開始畫《蠟筆小新》的分鏡時看了許多鏡頭語言很有特色的電影呢。所以才變得很狄帕瑪（笑）。

我認為分鏡設計或運鏡很像文章。一個鏡頭像是一個字詞，連起來就成了文章。我和工作人員說這話的時候從來沒有得到共鳴，不過我還是認為俳句老師在綜藝節目《Phrabatt!?》上進行的解說，完全就是在說分鏡啊。當然了，俳句並沒有畫面，但老師也說，俳句非得要寫到「影像」會浮現才行，要追求排列字詞的效果，使觀眾更加感動才行。這就是運鏡呀。就算是描寫同樣的情景，用不同的分鏡設計或順序去做，就是會得到完全不一樣的語調。而且呀，節目上的老師收到別人根據題目所寫的俳句後，會略去不帶影

像效果的單字，置換或添加效果強烈的語彙，使得那首俳句變成更加鮮明、

令人感動的「影像」。看了不禁會想⋯⋯不愧是老師啊！

可能是因為那方面的影響吧，當時我看電影比較會感動這個部分，而不是

被整體故事打動。

畫設定圖學到的事：
「要去觀察、去了解各種事情、去進行各種發想。」

—— 做《蠟筆小新》的時候，您也做了設定對吧？

湯淺　那對我來說也是一大轉機。本鄉先生認為「動畫師畫的設定圖會有動

態感，應該會很有趣」，於是把太空船交給我設計。因為是《蠟筆小新》，

登場的宇宙人很奇怪，設計太空船時也不需要受限於過往的慣例。先不用管

科不科學，只要想出有趣的造形和動作就行了吧？我那時心想。那次經驗後

來讓我發現，做功課很有趣也很重要。

其實呢，在做那個案子之前，我的眼睛老是盯著動畫或電影，幾乎沒在理

會現實或世間啊。然而導演拜託我做設定，我於是開始把目光轉向世間，才發現這個世界真是驚人地有趣。例如做電車的設定時，首先要針對電車做各種功課對吧。在這過程中深入探究那些構成電車的各種結構，真的會有很多發現，你會為此嚇一跳呢。另一方面，我也發現，複雜的東西只要加以解明就能夠簡要地掌握，這件事也很有趣。我也開始會想把這些事情放進畫裡。

——這麼說來，湯淺先生在那之前完全沒把世間放在眼裡？

湯淺　可以這麼說呢（笑）。我在學生時代有精神決定論者的一面，抱持的想法都是「越能集中精神的人越可以成為優秀的藝術家」或者「什麼都不要思考只要集中創作就能畫出好圖」之類的（笑）。不過呢，類似「厲害的圖的畫法」的方程式實際上是存在的，只要運用它就能畫出一點樣子出來。我發現後覺得：「什麼嘛——」

剛開始做動畫的時候我也曾經處在那樣的狀態，覺得「沒有想要表現的事情」，但其實只是沒把任何事物看在眼裡罷了。開始關注世間後就想要進行各種表現了呢，那股慾望湧現出來。真想告訴小時候的自己（笑）。

——也就是說，您和《蠟筆小新》以及本鄉先生相遇後，才明白了製作動畫的樂趣？

湯淺　是的。做《蠟筆小新》的時候真的很開心，要放實拍畫面進去也行，要搞笑也OK，它是最棒的一塊畫布。

本鄉先生會採納我的想法，運用我這個動畫師時也很尊重我的個性，我才得以悠哉自得、開開心心地工作。如今我有時也會擔任動畫導演了，我會提醒自己：工作時要活用大家的個性或點子，要想到某某製作成員如果那樣做應該會很有趣。

——您從《蠟筆小新》學到了什麼呢？

湯淺　要去觀察、去了解各種事情、去進行各種發想。本鄉先生對我說：「你想一些點子吧。」不過，一個一個看、一個一個判斷的話工程太浩大了，你一次丟一堆給我，我會自己去看的。」於是我真的畫了一大堆。我自己做功課，吐出一張張畫。這件事持續了一、兩個月，做起來真的很開心

（笑）。

後來這個工作方式不僅成為了習慣，也成為我的一筆財富。我漸漸開始認為，任何內心感到有趣的事情搞不好都能用動畫表現出來。

布萊恩·狄帕瑪電影

《魔女嘉莉》

原片名：Carrie／1976年製作／美國
原作：史蒂芬·金
演員：西西·史派克、琵琶·羅莉、
艾米·歐文等

原片名：Blow Out／1981年製作／美國
演員：約翰·屈伏塔、南茜·艾倫、
約翰·李斯高等

《剃刀邊緣》

原片名：Dressed to Kill／1980年製作／美國
演員：米高·肯恩、安吉·迪金森、
南茜·艾倫等

我一開始還是比較喜歡靠影像迷倒觀眾的導演。布萊恩·狄帕瑪正是我最早對「電影」產生興趣時發現的導演。我認為最早令我注意到電影「運鏡」的電影，是他拍的《魔女嘉莉》。在反派打算將一桶豬血淋到嘉莉頭上的那場戲裡，有個女孩握著一條繩子，而攝影機沿著繩子往上移動，到達水桶的高度後往下俯瞰，觀眾便會知道裡頭裝著血，而嘉莉在水桶下方。接著，白色緞帶般的布條輕飄飄地落到她頭上……換句話說，我用文章寫出來的這些事，導演都用影像妥善地進行了說明，或者說加以表現，這讓我嚇了一跳。而且那呈現的是

「發現了反派邪惡計畫的女高中生」的視線，她雖然想要阻止慘劇發生，但老師發現這個不該來舞會的女學生來了，於是設法要將她趕出去，電影以回切的方式呈現老師的身影。這讓人七上八下、心跳加速到了極點！真的很厲害。

《兇線》是以音效人員為主角的電影。這部的運鏡也給人不愧是狄帕瑪的感覺，鏡頭以煙火為背景進行360度旋轉。電影最後也巧妙運用了主角是音效人員，這點，我第一次看的時候嚇了一跳：「這樣說得通嗎？」不過想法最後繞了一大圈⋯⋯這樣啊，就是這樣才好呢（笑）。我非常喜歡他將雜誌上刊的一組連續照片拍成膠捲再將聲音合上去的那場戲。另一部片《剃刀邊緣》是狄帕瑪對他敬愛的電影人希區考克的致敬，另外，運鏡還是很厲害。我對他的招數一一產生反應。我非常激動：「就是這樣！就是這樣！」致敬的部分我也很喜歡，整部作品有很多地方都讓我產生共鳴。我導《映像研》（別對映像研出手！）的時候偷偷學了《阿基拉》的段子，那時心想，既然要學就要學得像才好，因此是蓄意犯罪地進行了模仿。《映像研》第8話則有大家都裝扮成瓦楞紙箱機器人，分不出誰是誰的段落，這是在諧擬電視版《魯邦三世》第一季有許多冒牌魯邦登場的那集（第19話「誰會獲勝呢？」）。諧擬狄帕瑪的樂趣，也許可說是狄帕瑪的電影教會我的吧。

#1

一面修正錯誤一面挑戰

《THE八犬傳
～新章～》

讓我學到的事

《THE八犬傳～新章～》

以曲亭馬琴（瀧澤馬琴）《南總里見八犬傳》為原作的《THE八犬傳》的續作。為了從妖女玉梓的怨靈手中拯救里見家，伏姬犧牲自身生命換來八犬士的誕生。為了追尋四散各地的剩餘的八犬士，犬塚信乃不斷持續著旅程——
湯淺在這部OVA中擔任第4話〈濱路再臨〉的作畫監督。

製作年：1993～1995　原作：曲亭馬琴　導演：岡本有樹郎
腳本：鐮田秀美、會川昇　原創角色設計：山形厚史　動畫製作：AIC　配音：山寺宏一、關俊彥、山口勝平、西村智博、日高範子、大塚明夫、高山南等。

——OVA《THE 八犬傳～新章～》（93～95）的路線和《蠟筆小新》完全相反，第4話〈濱路再臨〉由大平晉也先生擔任演出，湯淺先生擔任作畫監督，這也引起了動畫迷的矚目。您是在什麼樣的因緣際會下加入製作團隊的呢？

湯淺　那陣子我把《蠟筆小新》當成主力工作，不過其他單位也開始會邀請我合作，沒在製作電影的期間我會接那種案子。就在那時，一位姓大平的動畫師來找我了，要我參與的就是《新八犬傳》的第4話。大平君是《阿基拉》（88）、《紅豬》（92）等吉卜力動畫的動畫師，也以導演身分活躍於業界。

——演出方式很有電影味呢。

湯淺　是呀。比方說製作傍晚的影像時，天空會如何變化也在大平君的思考範圍內。當時一般動畫呈現的傍晚會是一整片橘色的天空，但他不一樣。有

和大平君一起工作的經驗，可用文化衝擊來形容。沒想到會磨到這種地步啊，嚇了我一跳。

太陽的方向和反方向顏色不一樣，顏色隨時間產生的變化等種種面向他都會去考慮。我那時的感覺是：「這樣啊，原來不一樣啊。」（笑）。尤其是自然現象，我當時不怎麼會考慮到。

光是關於山路的描寫，他也會說：「這種山路的話，草會這樣長，長在這的花應該會是這個吧。」他那時已參加過高畑（勳）先生的《兒時的點點滴滴》（91），也許受到了影響吧，對這種細節可不是普通講究。手法非常非常精緻，有寫實的表現，同時也有動畫的躍動。

我也嘗試過模仿他各種作法，例如用超大張紙、用顏色很深的鉛筆，但實在相當困難，無法輕易辦到。

—— 〈濱路再臨〉和其他集數天差地遠呢，當時也引起很大的話題。

湯淺 我起先會基於自己的職責（作畫監督），去配合其他集數的畫風。但這麼一來，動畫師就畫不出我要求的東西了。靈動、濃稠的感覺會表現不出來。因此就結果而言，我選擇切換成表現得出來的形式，再考慮其他集數的

風格做最小限度的微調，拉回原本的軌道。不過這導致成果不上不下，感覺變得有點噁心（笑）。後來我覺得，當初應該要放棄那些白費工夫的努力，盡情去做才是。

後來，也稱不上是報仇啦，不過我在導《宣告黎明的露之歌》時又找了大平君來參加，保留他原畫的好，然後靠自己把它們修得更像其他人的畫。要是直接交稿給作畫監督，感覺大平君的畫會在修改得更像其他人的畫的過程中，喪失它們的好，不動它們的話又會跟其他畫差太多。我先修改整體，修到作畫監督好下手的程度再交給他。保留原畫意圖並重畫的過程非常困難，極為耗時。直接從零開始重畫還比較快。

《八犬傳》的時候並不順利，而且我是一面學習各種事情一面畫，在當時算是花費了極大量的時間，作業速度應該比那之前的自己慢上一倍。每天睡一小時，去上廁所、去超商買飯糰的時候都用跑的。

市川崑或黑澤明，再加上山中貞雄……
為了畫武打戲，觀摩大量的時代劇

——武打戲是不是很難畫呢？有沒有做這方面的功課？

湯淺 算是做了些功課。那時我狂看時代劇。之前在亞細亞堂參與某部片時研究了一下江戶時代，這次輪到戰國時代。去研究就會累積更多知識，然後會更感興趣，後來連做功課本身都變成很有趣的事，我就狂看了一些片。

當時文藝座播映著無聲電影，我也去看了。內田吐夢、稻垣浩、三隅研次的作品，阪東妻三郎、大河內傳次郎演出的作品，以及若山富三郎的「帶子狼」系列我都看了。他拿刀的站姿很帥啊。市川崑的《木枯紋次郎》簡直將時代考據當成一個場景，在某些場面會讓觀眾端詳小道具。黑澤明我當然也看了。他是非常注重寫實的導演，因此拍時代劇時會讓不同身分地位的人做出相應的服裝打扮，精通此道，而且表現建築物或小道具的方式也很講究。

《蜘蛛巢城》（57）的城堡外形粗獷而合理，木紋都拍得很美，而且有些木板看起來是用故事年代的工具削的。稻垣浩《宮本武藏》（54）裡的八千草薰舉手投足都很棒。不知是不是因為她也在劇場演出，跑步的時候不會擺動雙手，看起來很美。

——您的著眼點很不一樣呢。

湯淺 是呀。我是為了畫圖而看，而好的真人電影對這樣而言有許多可看之處。其實我看著看著成了八千草薰的影迷，為了欣賞她的一顰一笑，連她演的其他片都看了。

要論戰前的時代劇，山中貞雄是把其他人遠遠甩在身後的導演。他導的殺陣真的很帥，或者說很摩登。可能是有美國電影的味道吧。我認為比初期的黑澤摩登多了。他的《百萬兩之壺》（丹下左膳餘話 百萬兩之壺）很詼諧不是嗎？

——說「我才不會做那種事」，切到下一個場景他就做了。這狀況反覆上

演，好笑極了。的確是很詼諧的電影。

湯淺 而且貓或小道具的運用方式也很高明，真的是很風趣啊。我也看了他客座協助其他劇組、只負責殺陣的作品，也非常摩登。後來的動畫會做的事，90年前他就在做了呢。那麼早逝（28歲病死於戰場）實在太可惜了。要是他活下來，我相信他會交出驚人的電影作品列表。

—— 您做《八犬傳》的過程中有沒有學到什麼？

湯淺 動畫形式下的寫實性和寫實表現。我想我獲得了以它們為目標直衝過去的創作意識。那時我想做出讓身為創作者的自己百分之百心滿意足的作品，但自己的能力大大不足。還有，就算在自己的能力範圍內做作品，如果以100％為目標的話一定會很難完成吧。這也是我學到的事。沒時間但有能力的話，做出七、八十分的作品是有可能的，有時間的話還能再加分。

然而，越是落在高分區，為了加分所需要耗的時間就越多；光是要加個5％就得花上原本兩、三倍的時間。什麼才是高CP值的最佳作法或形式

呢？做了《八犬傳》後，我比以前更會思考這件事了。

——又學到事情了呢（笑）。

湯淺　是呀（笑）。工作做著做著就會有課題跑出來，解決它們對我而言是開心的事情。這樣不行，這個也不行，為什麼不行？那這樣呢？怎樣才好？像這樣不斷思考下去會讓我很開心。也有一種想法是：有其他更擅長的人，因此自己不拿手的部分交給他們就行了。但我的個性是這樣的，不擅長的事我也想自己做，我想獲取相關技能，想要找出突破窘境的點子，就算失敗了，我也會在下一部作品活用這些經驗。首先，這些「學習」對我來說就是很愉快的事呀（笑）。

讓畫面配合音樂是很暢快的事，而且大家看了都開心，我會為此感到欣喜

——在此稍微回推到以前的年代。《櫻桃小丸子》的電視版、劇場版，您也負責了作畫等種種工作呢。這部作品和音樂的合作方式令人印象深刻。

湯淺 還在亞細亞堂的時候，《櫻桃小丸子》由我擔任主要作畫，第一部劇場版《櫻桃小丸子》（90）的整體構成則是我在同事的協助下完成的，接著是《我最喜歡的歌》（《櫻桃小丸子：我最喜歡的歌》（92））。櫻（桃子）小姐有幾首喜歡的歌曲，都是既存的作品，我們於是配合那些歌曲製作畫面。我當時畫的是笠置靜子的〈購物boogie〉（買い物ブギー）和大瀧詠一的〈1969年的直線競速〉（1969年のドラッグレース）。大家看了也都很開心，讓我覺得「做動畫真愉快呀——」（笑）。

——不只《櫻桃小丸子》，您做的動畫經常有音樂合作企劃吧？

湯淺 我想我可能擅長做這個吧。本鄉先生以前老說：「和音樂合起來會很豪華喔。」我現學現賣地做著做著，自己也開始覺得他說的是事實。在職場上，大家越來越常把片頭（OP）或片尾（ED）動畫交給我做。音像校準

表上沒提的部分，我也會靠自己的耳力來畫配合音樂的分鏡。聆聽音樂，將

腦海中浮現的影像畫出來，漸漸產生一種「越去配合音樂越舒暢」的感覺。

從自己的角度去看，做各種事情沒有什麼分別可言，不過第三者的看待方

式會有差別。當我配合音樂作動畫，大家都會很開心，可見我一定是很擅長

這個吧，我覺得啦。

──也就是說，你是會去回應他人期望的那種人？

湯淺　應該說，看到別人開心，我就會感到喜悅，就是這麼單純。有種藝人

是小時候在人前做出奇怪舉動得到大好評才走上這條路的，不是嗎？我搞不

好就像那樣吧（笑）。

我的 最愛

喜歡的時代劇

《椿三十郎》

1962年上映／日本
演員：三船敏郎、仲代達矢、加山雄三、
小林桂樹、志村喬等

《七武士》

1954年上映／日本
演員：志村喬、三船敏郎、木村功、加東大介、
宮口精二、稻葉義男、千秋實等

《大鏢客》

1961年上映／日本
演員：三船敏郎、仲代達矢、山田五十鈴、
司葉子、土屋嘉男、東野英治郎等

時代劇這題，我試著用黑澤明做總結。《椿三十郎》的設定和故事我都喜歡，也喜歡它很有漫畫味這點。三船敏郎端出冷酷的派頭卻又逗人發笑，年輕人們都過於耿直，易受騙上當。登場人物還有莫名悠哉的夫人和女兒，一個個角色都很有趣，在尾聲時也不例外。讓山茶花在水上漂的那場戲也有玄機，令人心跳加速卻又會忍不住失笑。儘管如此，最後的殺陣簡直是瞬殺呢。寂靜中冒出一瞬間華麗的動作，死者的容貌無比逼真。

《大鏢客》的浪人主角同樣由三船敏郎扮演，比《椿三十郎》還要早製作。不過，這部片比較嚴肅，導

演對於運鏡和各種細節極為講究。開頭那場戲使用深焦鏡頭，從那開始就很帥氣了，導演對於布景、木材的木紋也有所堅持。因此我如此區分：《大鏢客》要在電影院看，《椿三十郎》要用家中螢幕享受。因為看《大鏢客》會想看細節，看《椿三十郎》則會想輕鬆地享受故事。實際上，我在電影院看《大鏢客》才感受到它的有趣，真是不可思議呢。

另一部還是要推《七武士》。它作為動作片的魅力毋須贅言，不過武士和農民的對比、兩者的關係等等的都經過仔細推敲，有趣極了。我認為最終勝利的是農民這點反映了時代性和黑澤明的思想。動作場面的部分，我在製作《八犬傳》時看了好幾遍，一言以蔽之就是「慘烈」。雨的下法和殺陣都很慘烈。感覺真的會受傷（笑）。刀刃毀損所以一下子就替換刀子這點，也不是普通地寫實。我個人不斷反覆觀賞，做著功課：雨後的泥巴感覺是什麼樣子？農民和武士的和服是怎麼穿的？聽說黑澤導演在開拍一個月前就會叫演員穿上戲服，讓他們習慣裝扮，我覺得很有道理。穿和服時的儀態和西服時完全不同，無法讓演員在開拍的幾小時前換裝，然後就正式上陣。為了製造出、掌握到寫實性，我認為這個步驟是必要的呢。談《八犬傳》的時候已經提到山中貞雄了，所以這裡刻意不放進來，不過我真的很喜歡這位導演。《丹下左膳餘話百萬兩之壺》（35）的摩登感、喜劇性很棒，《人情紙風船》（37）也是超棒的一部片。

#2

踏上動畫導演之路

《心靈遊戲》

給我的收穫，以及逐漸浮現的課題

《心靈遊戲》

融合實拍影像、3DCG、2D的創新作品，引起話題，也獲得第8回文化廳媒體藝術祭動畫部門大獎。主角阿西在他青梅竹馬兼初戀情人小妙開的烤雞串店被討債的黑道殺死。雖然他設法讓自己復活，後來又被巨大鯨魚吞下肚……湯淺政明第一部執導的長篇動畫。

上映年：2004年　原作：羅賓·西　導演·腳本：湯淺政明　角色設計，總作畫監督：末吉裕一郎動畫製作：STUDIO 4℃　配音：今田耕司、前田沙耶香、藤井隆、田熊靖子、山口智充、坂田利夫、島木讓二等

—— 湯淺先生最早執導的作品是《怪獸家族》（01～02）的試播節目《開玩笑的啦怪獸》（なんちゃってバンパイヤン，99）吧，Production I.G的作品。

湯淺　我在（Production）I.G導了《開玩笑的啦怪獸》，還導了另外一部短片《史萊姆》（《史萊姆冒險記～是海，耶～》（99））。那陣子我思考了一下⋯接下來要繼續當動畫師呢？還是要跨入演出工作呢？就當時工作經驗而言，有一種「當動畫師才會一帆風順吧」的感覺。我擔任演出的時候會收到否定性的意見，也有很多人說我不適合。

—— 但您選擇走上導演之路呢。

湯淺　是的。理由很簡單，因為當導演好像很有趣。因為沒做過，所以在這方面應該還有成長空間吧，我是這麼想的。

我做動畫師收到了一定程度的好評，但我已感覺不到自己的成長空間了。當然了，有些東西是累積經驗才能畫出來的，也有堅持下去才辦得到的事。

只要有了一次經驗，下次應該就會表現得好。不過，我並不覺得自己能畫得

像神人動畫師那麼好，一路走來也有應付敷衍之處，所以我認為，應該還是要去學習演出工作，出路才會變得比較寬吧。再加上當時我也感覺到，手繪動畫可能會漸漸失去主流地位，我希望先拓展工作經驗的廣度再說，以因應轉職的可能性。

—— 《開玩笑的啦怪獸》一動起來，湯淺味就會爆發，非常有趣，不過一進入文戲橋段就會變得很乖乖牌。這落差十分激烈，讓我覺得湯淺先生果然是「動」派的。

湯淺 動作場面很有趣，但一進入文戲就不有趣 —— 大家也都這樣對我說（笑）。《開玩笑的啦怪獸》是以電視動畫化為目標的作品，因此我也沒讓動作場面動得太過頭。不過對話戲也許更沒招吧，畫面中的元素很符號性地靜止在那。

在《心靈遊戲》中具代表性的「動作」，以及導演對此的講究

——湯淺先生的第一部劇場版電影《心靈遊戲》給人動個不停的印象。我的推理是：您做了《開玩笑的啦怪獸》後發現自己還是比較擅長「動」，因此下一次決定只做動個不停的作品。

湯淺 我做《開玩笑的啦怪獸》時的想法是，電視動畫再怎麼動也會有限制，因此我想要做出「不怎麼動也很有趣」的作品。另一方面，做電影的話，上述限制就會完全被拋開，因此《心靈遊戲》時我想要讓它盡量動，期望打造出氣勢十足的作品。實際上，電影也還是有電影的限制，要讓畫面動起來也很辛苦。

雖說如此，畫面也並不是真的動個不停，不怎麼有動態的場景也是存在的啊。《開玩笑的啦怪獸》的靜止畫面中，人物經常採取杵在那裡不動的姿勢，不過做《心靈遊戲》的時候，我會盡量讓人物配合當下狀況採取自然的

姿勢。也因為它是電影的關係，整體規格比起短片可能又更推進了一些。

現在處理到安靜對話的場景時，我也會努力畫出靜止也不無聊的圖，在這方面會特別留意。這也的確算是針對《開玩笑的啦怪獸》的反省，當時嘗試的靜止畫成效不太好。

我的確對「動作」很講究，喜歡其他動畫看不太到的動作、最近的動畫通常不會表現的動作、以高ＣＰ值的方式描繪出的「易懂卻也不簡單、一個不小心就會畫個半死的寫實性描寫」，挑戰這些我也很開心。因為過程中會有新發現。

—— 從這角度來看，《心靈遊戲》對湯淺先生是一大挑戰呢。不過你一開始為什麼會選擇難以製作成動畫的題材作為第一部長篇動畫呢？

湯淺 參與森本（晃司）先生的《音響生命體Noiseman》（97）時，羅賓·西先生的漫畫《心靈遊戲》開始在動畫師的圈子受到廣泛討論，也傳出要動畫化的消息。然後呢，就找上我了。

選擇接下（導演工作）是因為，竟然有那麼特立獨行的單位要我執導，

也因為羅賓・西先生的漫畫實在太有意思了。他的漫畫不打稿就直接畫，簡直像隨意塗鴉。不過那些圖描繪的是他自己的想像或確切的記憶，因此不是一種臨摹，確實畫出了自己的風格，非常厲害又氣勢萬分。內容我當然也喜歡，不過我最感興趣的是用動畫讓那充滿個性、別有一番風味的圖動起來。那種圖啊，要是畫得太端正就會越來越遠離原本漫畫的魅力呢。因此我的想法是要盡可能做出粗糙感。作品很有氣勢，所以我認為去營造「做得不端正的感覺」是最好的。

——動畫要做出粗糙感難道不是很困難嗎？

湯淺　會有工時不夠成品歪掉的狀況，不過動畫的作業工程就是圖漸漸被修得漂亮的過程，因此要讓粗糙又受控的圖一路撐到輸出階段確實很難。因此我只能盡可能努力讓下游的工作人員也保有這種意識，同時導入照片、實拍影像，將它們和動畫結合在一起，製造出無法掌控的工程，微調出不怎麼融洽的效果來打造粗糙感。

運用形形色色的畫風、上色方式，將情報量也曖昧化，製造出各種類型的圖混在一起的紛亂感，同時看起來又隱約有一種一體感的話應該就是成功了吧，我當時心想，並不斷去維持這種平衡。我認為主角最後看到的世界的形象，就是那紛亂的一體感。

某個「領悟」瞬間使世界煥然一新

—— 原來如此，您進行了種種嘗試、自錯誤中摸索前進吧。

湯淺 故事主題是主角的心情、內心，因此要用客觀的、恰到好處的普通畫面去表現真的是很困難的事。

比方說，主角在一開始那場戲還不怎麼留意周遭環境，因此我們把周圍畫成一片模糊，他意識到的、看進眼裡的東西才好好去描繪。隨著冒險展開，主角開始注意到世間的有趣，我們便把他的周圍清楚地畫出來。因為世界終

於能清楚地映入他眼簾了。就是這樣,我們畫面和主角的內心產生連動,一路變化下去。

主角後來到了一個地方,那裡比俗世更令他產生一種「可以安居」的心情,年輕的工作人員於是提出疑問。「為什麼不能安居在那裡呢?」「主角為什麼要出去呢?」我雖然無意否定安居這件事,但我還是得說明主角為何選擇出去,「闡釋理由的必要性」在此冒出來了。

這時我想起了自己剛上大學那陣子的事。我原本認為會畫圖的自己有創作能力,和周圍的人有點不太一樣,但有一天我察覺到了:我周圍的人也必定從事著某種創造性的工作,而我生活在那成果之中。從出生那一刻起,我便使用著某人蓋出來的建築或舖出來的道路,穿著某人縫製的衣服,吃著某人調理的食物,使用某人製作的工具,我一直都這樣生活著──領悟這件事的時候,我的世界觀「轟」一聲徹底改變了喔。

更具體地了解這件事的階段,是我在從事《蠟筆小新》設定設計之後。

「原來啊，這個世間意外有趣啊。」「世界上有各種東西呢。」「原來世界上有各種人，而是這麼多的人打造出了世界呀。」「原來世界了這件事。我也讓主角體驗「逐漸有越來越多發現的樂趣」，將這設定為他出去外界的理由。我想表現的是：領悟、察覺某種重要之事時的高漲情緒，以及世界看起來煥然一新的感覺。

對於拼貼表現的堅持，以及靠影像敘述的故事

—— 使用照片、圖片進行拼貼也是很有趣的形式。您對這種使用方式有沒有什麼講究之處？

湯淺 用法方面，我也設定了法則。主角感興趣的事情，用描繪完整的圖或照片去表現，不感興趣的事情就會是片段式的、只貼了一部分照片情報量很少的畫面，或者大大扭曲的線。

還有，角色造形很簡單，無法特寫。雖然也有越畫越精細這招可用，但那樣還不如乾脆直接用實拍的臉吧？我做出了這麼一個判斷。我想主角也對人的臉感興趣，因此照片也把這件事適切地表達了出來。

自然現象也一樣，其實我往往認為，與其耗費時間拼命琢磨難畫的圖、力求再現自然，直接用實拍畫面應該還比較好？因此我在這部作品就實行了，沒想到做起來意外順利。

——也就是說，您的故事不是用台詞訴說，而是靠影像敘述；您完成的是這樣的一部作品。我會這樣說是因為《心靈遊戲》上映時我去電影院看，結果看不太懂故事，重看一次就完全懂了（笑）。

湯淺　這部分也跟狄帕瑪一樣，我的作品好像也要看兩遍才會懂呢（笑）。

——狄帕瑪有很多電影作品都是這樣，本人也直言「電影應該是要重看好幾次的藝術」呢（笑）。

湯淺　上映當時的確很常有人說「沒有故事」。我那時想：「咦，我以為我有說一個故事啊，怎麼會這樣？」故事極為單純，但充滿高潮迭起。也許是

四散在作品中的表現看起來沒有意義，不過我是刻意採取那樣的結構的，因為我想要描繪多樣性。

不過呢，我雖然覺得自己沒做錯什麼，描繪「大家心目中的故事」卻成了我日後的一大課題呢。我個人並不只想表現角色的一、兩個面向，而會想描寫他們的各種側寫。感覺只要不斷挖掘角色，他們就會有更深層的部分出現，可以無止盡地探究下去。這跟我看待世界的感覺很接近。

比起拿下知名獎項，
許多人對我說「很有趣！」才是最令我開心的

——這次我重看《心靈遊戲》後，認為您是將所謂的意識流影像化了。因此畫面才會不停變來變去。將這種變化嵌入故事中，也許是很有湯淺風格的作法呢。

湯淺　嗯──不過就結果而言，這部片不怎麼賣座，也抽到了許多不好的牌，成為我思考許多事情的契機呢。

──先不論賣座與否，它拿下了文化廳媒體藝術祭動畫部門大獎為首的國內外諸多獎項。第一次做起長篇動畫就獲得如此高的評價，您不開心嗎？

湯淺　我認為得獎是很榮譽的事，而且這起碼證明選中這部片的評審認為我們的作品很有趣，想到這點就會很開心。如果將它視為製作班底工作成果獲得的榮譽，我會覺得由衷感謝。再加上得獎作品會受到矚目，如果看片的人因此多少增加一些，那真是沒有比這更棒的事了。

不過老實說，我比較想要許多人看完對我說：「真有趣！」那會是最開心的狀況。

──也就是說，您的目標是《你的名字》？

湯淺　（笑）哎呀，也不是那個意思啦。該怎麼說呢？我以為我做的是更多人會喜歡的電影，結果並不是那樣。我想知道原因。

——那麼，您做《心靈遊戲》時有什麼樣的發現呢？

湯淺 我發現製作長篇作品時，角色會需要背景故事。他一路至今經歷過什麼樣的事？接下來又會碰上什麼事？角色們在鯨魚肚子裡遇到的那個老爺爺在該處獨居了30年——這個設定是我請工作人員幫我想的。原作沒提到，因此那部分成了原創。有趣的是，不同世代對於同樣事件的感受和看待方式都不相同。製作背景故事時，我們也考量到了這個「差異」。

還有一個發現，那就是「故事是最重要的事」。許多觀眾是為了享受故事才看電影的。我還覺得，他們似乎喜歡故事照自己的預期展開，勝過意料外的發展。當時我沒有能力打造出多數人追求的那種故事，因此那成了我的一大課題。

喜歡的劇場版動畫

《魯邦三世　卡里奧斯特羅城》

1979年上映／日本
原作：Monkey Punch　導演：宮崎駿
配音：山田康雄、小林清志、增山江威子、
井上真樹夫等

《無敵鐵金剛對暗黑大將軍》

1974年上映／日本
原作：永井豪與原動力製作公司
導演：西澤信孝
配音：石丸博也、田中亮一、江川菜子等

《銀河鐵道999》

1979年上映／日本
原作：松本零士　導演：林太郎
配音：野澤雅子、池田昌子、肝付兼太等

我心目中前三名的劇場版動畫就是這些。國中時看的《魯邦三世　卡里奧斯特羅城》是我第一部在電影院看到笑出來的片。魯邦衝下城堡屋頂，順勢跳向隔壁高塔攀住，然後唰唰唰地往下滑。這所謂「卡通式」的演出有趣極了。還有，錢形刻意用呆板的口吻念出台詞：「在這種地方發現了偽鈔呀。」隔著水映出的臉歪七扭八、變得很奇怪等等的……好笑的場面多到可以堆成一座小山。我屬於看電影或電視都不太會流露感情的人，因此當時產生了一種類似「啊，這就是在笑的我啊」的感覺。那個影廳沒換局。看完非常滿足，但「被打敗啦」的感覺，《銀河鐵道999》對我來說是當中的翹楚。電視版描繪主角鐵郎的銀河之旅，印象中故事非常長，不過也令人好奇最後會怎麼收尾。就在這時，後來劇場版上映了。感覺真的是「被我等到了！」呢。怎麼看都不算英俊的鐵郎在電影中變得帥氣，連哈洛克船長和艾美拉達絲都登場了，角色陣容也很豪華。當然了，因為是劇場版，製作水準很高，而且我也總算看到了結片，因此我直接看了三次。順帶一提，同時上映的《半斤八兩》我也看了兩次左右。這是以前跑電影院常有的事呢（笑）。有些劇場版動畫看完會給你「被打敗啦」的感覺，《銀河鐵道999》對我來說是當中的

牽著鼻子走了」的感覺很強烈（笑）。

不過說到「被牽著鼻子走」的感覺，第一名並不是《999》。高峰絕對是落在《無敵鐵金剛對暗黑大將軍》，我很肯定。鐵金剛遭到破壞這件事，對於當時小學四年級左右的我產生了莫大的魅力。話說，這部電影上映的幾年，我加入了「鐵金剛俱樂部」。

入會可以拿到金屬製的會員證，上頭畫的鐵金剛造形和我們所知的不同，嚇了我一跳。當然也帶給我困惑——這到底是怎樣!?接著，

電影即將上映前的兒童電視雜誌跨頁上，出現了被敵人團團包圍、打到狼狽不堪的鐵金剛，而且遠處山頭上還有另一隻鐵金剛的剪影。它的造形和會員證上的鐵金剛一模一樣!!!我又產生了另一個念頭——難不成只有會員知道這件事!?純真的少年會覺得被擺了一道吧（笑）？懷著興奮的心情看了電影，才得知那影是金剛大魔神，簡單說這部電影發揮的功能就是把《無敵鐵金剛》和《金剛大魔神》串連起來，不過當年的我還是完全被牽著鼻子走（笑）。

列舉三部喜歡的劇場版動畫時，我通常會把《網球甜心》放進來，不過這次選了《無敵鐵金剛》！

#3

第一部電視動畫
《獸爪》
與
科幻作品
《海馬》
同樣的製作團隊製作不同作品，
從中感受到團隊的成長

《獸爪》

主角俊彥是獵殺食人鬼的戰鬥集團「愧封劍」的代理師父，後來卻愛上食人鬼，展開逃亡。面對選擇禁忌之戀的俊彥，其弟一馬展開了追捕行動。這部痛快的暴力愛情喜劇採取恐怖類型風格，描繪了兩位主角各自的困惑和內心糾結。

製作年：２００６年　原作：湯淺證明、Mad House　導演‧腳本統籌：湯淺政明　角色設計：伊東伸高　動畫製作：Mad House　配音：木內秀信、椎名碧流、吉野裕行、柿沼紫乃、內海賢二、筈見純等

《海馬》

第12回文化廳媒體藝術祭動畫部門優秀獎得獎作品。失去所有記憶的海馬，即將受到獵殺記憶的兵器「臭鼬」攻擊之際，被認得自己的男人波波所救。海馬偷渡到宇宙旅行客船上，展開追尋記憶之旅。

製作年：２００８年　原作：湯淺證明、Mad House　導演‧腳本統籌：湯淺政明　角色設計：伊東伸高　動畫製作：Mad House　配音：桑島法子、能登麻美子、朴璐美、江川映生、藤村步等

——上次您說做完《心靈遊戲》的課題是故事，而電視動畫《獸爪》（06）的故事就是湯淺先生原創的。

湯淺 我原本並不會寫故事，正當我考慮試試的時候，Mad House的丸山（正雄）先生找上了我：「你做點東西看看吧。」《獸爪》就是在這樣的過程中產生的作品。

——對「湯淺導演」而言是第一部電視動畫呢。

湯淺 是的。選擇愛情故事是因為，我當時認為那是最好懂的故事類型。

——湯淺先生做的愛情故事意外多呢？您很喜歡嗎？

湯淺 與其說我喜歡，不如說我認為那是大家最喜歡的類型。而且那可是像《羅密歐與茱麗葉》般的故事，兩人之間的阻礙越巨大，愛情就會燃燒得更劇烈。因此我將《獸爪》寫成了食人鬼和獵殺者之間的故事。

——雖然是有情人面臨阻礙的愛情故事，我認為它還是相當異色呢（笑）。

湯淺 我怕超一板一眼地去做會出現破綻，那時也很喜歡B級電影式的節

奏，因此想營造出一種傻氣（笑）。像重口味的大映連續劇那樣，看了會嘻嘻笑的感覺。

那時候，我感覺自己對殘虐描寫越來越難以招架，因此硬是做成了血腥片。我小時候讀的連載漫畫當中，有許多都是作者在尚未決定日後劇情方向的狀態下畫出來的，而《獸爪》也做得像「走一步算一步」的作品。為了搭配那樣粗略又重口味的故事，我進行角色設計當時曾向《虎面人》看齊，我認為那是電視動畫作畫的一個金字塔。不過看起來效果不怎麼好，也有人表示：太亂了，有點太恐怖了。我心想：「啊，這樣喔。」哎，真的很困難呢（笑）。

腳本也一肩扛起，
一步一步學習演出方面的腳本構成訣竅

——腳本方面如何呢？

湯淺　一開始我自己什麼也想不到，請了編劇來合作，想靠這樣學習創作故事的方法。可是呢，在那之前還有個問題，就是我根本不知道如何和編劇相處。可能是由我主導，向他表示「我想做這樣的故事」就行了吧，不過削減種種要素和可能性、逐漸篩選出故事樣貌的過程太困難了，對方完成的腳本和我追求的東西差地遠。

我實在太不擅長進行這種溝通了，到最後只好請編劇退出，我自己來寫。

結果呢，可能是這個轉念終於讓我下定了決心吧？加入一些自己想的橋段到編劇完成的第1話架構當中後，腳本作業就動了起來。不過呢，寫了幾話後覺得這樣還是太折磨手開腳本會議。

我提案說：「我希望角色變化的過程是漸進式的，像太陽下山那樣。」

結果別人回我：「如果不製造一個改變的契機，讀者就不會注意到。」我心想：「啊，原來是這樣啊。」一點一點變化很難察覺，似乎是製造一個關鍵點、一口氣大幅改變才好懂，也有助故事轉折。

在那之前，我都是像做《心靈遊戲》的時候那樣，只會思考如何用有趣的方式把一個一個橋段組合起來，認為只要把有趣的場景串連起來、不斷描繪變化應該就會成為一個故事，但只用那種方式是行不通的呢⋯⋯就像這樣，我當時感覺是一步一步在學習演出方面的腳本構成訣竅。

我認為自己是從這時候開始，才有辦法從各種面向思考「演出」這個工作。

從各種類型的人氣作品獲得劇集製作法的提示

── 劇集製作法這方面，您有哪些發現，有哪些特別留意的部分呢？

湯淺 當時有部電視連續劇很紅，叫《大和拜金女》（00），主角是對金錢很執著的女性，每一集都有女主角的性格似乎就要產生變化的場面，她會在這時心想：「在這世上，錢或許不是一切。」但她是容易對自己的想法深信不疑的角色，因此下一集的開頭又會變回對金錢很執著的人。

也就是說，看起來像單回完結作品的連續劇，非得要有固定的角色才行，就像《哆啦Ａ夢》的大雄就算經歷了似乎會帶給他成長的事件，下一話也總是會恢復原狀。另一方面，也有一種方式是先那樣串連每一集，最後一集才大逆轉⋯⋯影集的作法有很多種呢。

中島羅門先生的娛樂動作小說《加大拉之豬》也會先把令人在意的點擺在一旁，讓讀者以為事情暫告一段落，後來事情才演變成大問題，或者就算有角色死掉也不著墨太多，馬上跳到下一段故事，製造出速度感。學習故事推進手法時，這些連續劇或小說對我來說很有參考價值。

——原來如此，您從各種地方吸收養分呢。

湯淺 做《獸爪》的時候，我想給它一個快樂結局，不過編劇幫手說：「按照這樣發展下去，不會有快樂結局啦。」我心想：「是這樣嗎？」「至今為止的劇情展開已經決定了結局嗎？」於是我開始思考，那怎麼做才能端出一個令人服氣的快樂結局？我也收到了「讓這個和那個產生對峙」或「做出兩

個相同情境，讓它們產生對比，引導出不同的答案」之類的意見，對它們進

行考察。當時我自己的感覺比較接近「就算你們這樣說，結果到底會怎樣

啊」，但我還是試著把這些意見放在心上，後來也會有認同它們的時候，

「原來是這麼一回事啊。」

我試著看了各種人氣作品的感想，發現光是埋伏筆、回收伏筆似乎就能產

生趣味性，但就我個人而言，我不會光看到伏筆回收就感到有趣。如果是回

收伏筆並大反轉我還能理解……但如果是表現某種氣息的演出方式，我會很

喜歡呢，作畫方面也會喜歡。哎，大家會喜歡的演出方式，我真的是完全搞

不懂呢（笑）。

嗯，那時我就像那樣，把自己覺得有趣的橋段串連成故事，再套入理論性

的結構中，寫出腳本來。製作時不考慮之後展開的方法，對工作人員來說似

乎也很難跟上。那時我心想：原來如此，好像還是要先決定好後面的事情比

較好吧（笑）。

活用《獸爪》經驗的《海馬》

—— 活用那次經驗製作出來的作品，就是下一部動畫《海馬》是吧？

湯淺 一開始製作的時候就緊盯著結局、往後的發展，不過故事的主題還是到了中段才清晰浮現（笑）。

上次角色設計收到的反應不好，這次也單純改以黎明期動畫的風格進行統整，簡要地、溫和地去追求可愛感。《獸爪》的主色是接近純色的紅和藍，因此《海馬》不使用原色，而是決定更進一步製造出老卡通褪色般的感覺。

沒有華麗的顏色，但淡淡的藍色、褐色、膚色、黃綠色搭配起來後也產生了獨特的美感。也有點新藝術運動時期（Art Nouveau）印刷品的感覺。我當時也覺得故事和記憶有關，因此那舊舊的感覺很適合。

還有呢，做《獸爪》的時間很緊迫，會配合狀況明確地改變畫面整體的色調，簡直像紅綠燈那樣。這方面我也做了反省，《海馬》時的色彩設定就做

得比較細緻了——實際做了才發現很辛苦呢。

還有，《獸爪》在背景使用了照片，吃了不少苦頭，那也是我們接下來做《海馬》這種作品的原因之一。背景只要靠想像就能畫出來，很單純。

——角色設計也煥然一新，很可愛呢。有點像以前手塚治虫角色那種風格。

湯淺　負責角色設計的伊東（伸高）先生把風格限縮為手塚治虫風，我那時也覺得很好，之後製作過程中，自己也會把手塚治虫放在心裡當一個典範呢。

我原本就很喜歡動畫黎明期的美國老卡通，比方說漢納巴伯拉（Hanna-Barbera）的作品，或（馬克思・）弗萊舍的《貝蒂娃娃》、迪士尼初期作品。曲線效果顯著、帶有戀物性的感覺很棒呢。手塚治虫也是迪士尼的迷弟，就這層意義而言，兩者應該是有共通點的。再說，對於害怕《獸爪》的人而言，這種風格應該就會比較容易進入了吧，我那時候想。

《獸爪》製作團隊的新挑戰……
下一個課題也浮現了！

—— 這次在美術方面也有許多挑戰吧？科幻這個類型應該也帶來一些難題。

湯淺 故事的科幻性很強，是關於記憶的數位檔案化，但我們並不是寫實、嚴謹地在談這件事，而是想試著做一個符號性的童話故事。最近我終於發現它和《攻殼機動隊》很像了（笑）。因為是關於置換記憶等等的故事，所以確實有點像，但在別人向我指出這點前，我完全沒有察覺。《攻殼機動隊》很硬派，不過《海馬》我們決定做出漫畫感、畫出簡明易懂的感覺，因此我認為內容是沒有關聯的。

—— 製作團隊是《獸爪》的時候就開始合作的團隊呢。

湯淺 是的。成員各自有所成長，也會漸漸了解自己想做什麼，因此我認為用同樣的製作班底是一件很棒的事。每一話都由不同人負責演出，工作人員很多，不過大家團結一心，我也很努力讓工作人員得以發揮各自的個性。

可能是有這層原因吧，我認為畫面方面應該就屬這部作品最如魚得水了。

配音時，畫面也已經上色上到第4話，電視動畫很少會有這樣的進度。我認為這部作品的作畫是最安定的。

——儘管如此，還是有些課題沒解決嗎？

湯淺　最後的收尾方式。我自認已經深思熟慮過了，但有不少工作人員對此抱持不滿，讓我好奇大家心目中的好收尾到底會是什麼樣子呢。

——原來如此。不過這部作品也收到很高的評價，獲得文化廳媒體藝術祭動畫部門優秀獎。

湯淺　不知道是不是因為那樣，某人才這麼形容過我：「獎他是很會拿啦。」（笑）

——您希望「獎他是很會拿」變成「獎他也拿得到」？

湯淺　是呀。希望起碼被大家認同個一次，這種心情很強烈啊。

——哎呀，已經受到認同了不是嗎？

湯淺　嗯——是這樣嗎？這一類的事情我不太懂啊。

——想要大賣勝過得獎？

湯淺 這個嘛⋯⋯可能是想要大賣吧，賣到批評者都無法吭聲的地步（笑）。

我的最愛

喜歡的動畫師

特克斯・艾弗里

動畫師。1908年2月26日生於美國，為好萊塢打造出卡通影片黃金時代的動畫導演之一，催生了兔寶寶、達菲鴨、德魯比等人氣角色。

溫瑟・麥凱

漫畫家、動畫師。1871年9月26日生於美國，曾將他在報紙上連載的漫畫《小尼莫夢鄉歷險記》改編為自己的第一部動畫《小尼莫》。代表作《恐龍葛蒂》使用一萬張原畫製作而成。

森康二

動畫師、繪本作家。1925年1月28日生，鳥取縣出身。看了政綱憲三擔任演出的《蜘蛛與鬱金香》和美國彩色短篇漫畫後大受感動，決定踏上動畫之路。因《淘氣王子戰大蛇》（63）成為日本第一個作畫監督，確立了日本動畫界的基礎。

要我舉海外創作者的話，特克斯・艾弗里是一定要的。他打造了許多極端的演出方式，也有故事重複的情況，但不管著眼於什麼地方都很有趣。有個橋段是角色面臨絕對不能發出聲音的情況，眼看著就要忍不住大叫出聲了，他於是堵住自己的嘴巴；手腳都用上了，只好用屁股走路，奔向房間外。

這個創意讓我嚇了一跳，對小新（《蠟筆小新》）的屁股走路造成影響。還有一個演出手法是角色吞了毒藥，身體變很不舒服，結果突然變成飛機飛走，然後直接墜落。還有角色生病垂死，卻突然拿出硬幣，一面彈一面撲倒前進。點子實在太誇張

了。我認為艾弗里這個人創造了各種特立獨行的動畫表現。

麥凱是動畫黎明期的動畫師，也在報紙週日版負責一整面漫畫。他運用許多遠景畫面，眼睛也不會畫得很清楚。幻想性的表現很有魅力，具有一番獨特風味，因此我很喜歡。他的作品有《小尼莫》（1911）、《恐龍葛蒂》（1914）等等，也有奠基於史實的紀錄片風無聲動畫《盧西塔尼亞號的沉沒》（1918）。他致力於動畫的普及與發展，我記得有個獎項還以他命名（溫瑟・麥凱獎）。

我喜歡的日本動畫師有很多，不過只能舉一個的話就是森康二先生了。從《小貓的塗鴉》（57）一路看到《小貓的工作室》（59）就會發現，搞笑動畫的動作在這時候就已經接近完成式了，他的成品是如此厲害。圖像雖然可愛，但他也會畫立體感很扎實的設計圖，我在想，讓他畫日常劇的話應該會很出色。高畑（勳）先生的《霍爾斯大冒險》（《太陽王子霍爾斯的大冒險》（68））有兩個我很喜歡的場面，後來才聽說它們都是森先生負責的部分；《西遊記》（60）也一樣，我喜歡的段落、留下深刻印象的地方都是森先生做的。還有一部片，《淘氣王子戰大蛇》（63）。據說他參與製作因而成為了日本第一個作畫監督，那無比簡潔的角色設計我也很喜歡。所以說，我不是因為喜歡森先生才看那些作品，「喜歡的地方原來全都是森先生做的」才是更準確的說法。深深烙印在我記憶中的場面全都是由同一個動畫師負責的，這件事有點驚人呢（笑）。

《四疊半神話大系》

不過，
將原作動
畫化時有
哪些重要
的事情，
我都深刻
地感受到
了

《四疊半神話大系》

第14回文化廳媒體藝術祭動畫部門大獎得獎作品。大學三年級的「我」夢想著「玫瑰色的校園生活」但現實卻完全相反。「要是社團沒選錯的話就好了。」他懷著這種想法回到一年級，在平行世界過起了重新選擇後的大學生活……

製作年：2010年 原作：森見登美彥 導演：湯淺政明 腳本統籌‧腳本：上田誠 角色原案：中村佑介 角色設計‧總作畫監督：伊東伸高 動畫製作：Mad House 配音：淺沼晉太郎、坂本真綾、吉野裕行、藤原啟治、諏訪部順一、甲斐田裕子等

——接著是《四疊半神話系》（10），改編自森見登美彥先生同名小說的動畫影集，由富士電視台的noitaminA單元播映。我這次用串流收看了這部作品，不過反覆的地方很多，我覺得不適合用串流一次追完。這部電視動畫的意義是不是在於一集一集享受呢？

湯淺　我懂。實際上也有人說他看到第3話就遭遇了挫折（笑）。

——而且沒讀過原作的我還有一個疑問：文章是怎麼表現這些內容的呢？我認為它的結構是透過影像才有辦法成立的呢。

湯淺　不，原作的感覺也一樣。同一段文章會以剪下貼上的方式反覆出現，讓你覺得，咦？我不是已經讀過了嗎？也有讀者認為很難讀，不過那其實是故事的伏筆。改編成電視動畫時，我們將四個故事擴充成11集。

——那是容易動畫化的小說嗎？

湯淺　我認為仍算是很難動畫化……不、不對，是非常困難（笑）。原因在於，原作最有趣的部分就是文章本身，那種敘事口吻。是主角一直在自言自語的

那種文章喔。我的任務就是盡可能用動畫的形式落實那份趣味，為此得進行

各種轉換作業才行。比方說占卜師老奶奶說了「羅馬競技場」，這個表現方

式直接沿用會很難讓動畫觀眾接受，因此我試著進行了更動，改用動畫中會

有效的表現。

——主角將感覺很難懂的語彙有條有理地排開、口若懸河，因此讓我覺得，

好像有點像押井（守）先生的風格呢！

湯淺　畢竟押井先生也喜歡劇場呀。這次的腳本，我拜託上田誠先生操刀，

他主理的歐洲企劃是一個劇團，以舞台劇等多元活動為人所知。我是第一次

和他合作。角色原案請來原作小說封面插畫的繪者中村佑介先生，也是我第

一次合作的對象。

　　最早的腳本概述了小說的故事內容，限縮成「介紹狀況和登場人物」的段

子。內容很單純，沒什麼起伏，我認為要靠它維持觀眾胃口、避免他們對動

畫感到無聊，是難度很高的事。在那之前，我的原創動畫《海馬》（08）第1

話採取「異世界的謎團招來更多謎團，然後就結束了」的形式，導致許多觀眾棄追。這痛苦的經驗讓我認為，就算只是故事序章，也得先設法帶給觀眾娛樂性的滿足感。我沒有自信能夠做一部什麼事情都沒發生的安靜的動畫，同時還不讓觀眾感到無聊。

於是我心想，就只能將森見先生的小說特性、魅力──敘事口吻充分發揮出來了。我將原作的小插曲也追加到腳本中，塞了許多獨白進去。總之讓主角說話說個不停就是了，而且盡可能使說話速度接近閱讀小說的速度。當然了，默讀的速度比那快上太多了，但我還是想製造一個接近的印象。

──速度很重要是吧。

湯淺 是的。如果主角慢慢說話就會穿幫了，原來他說的話都不怎麼重要（笑）。說話口吻明明像是以前的文學家，內容卻只是絞盡腦汁、拚命想要擠出藉口，來解釋自己為何沒有女人緣。那學院派的口吻和內容之無聊產生的落差，正是閱讀小說時的趣味呀。因此我認為，主角如果用快到爆的速度

說話，應該也能稍微表現出森見先生小說最有趣之處吧。也因為我覺得，讀過原作的人、森見先生的書迷八成都會期待那部分的趣味。

下工夫營造出「動畫式的冒險」和「京都味」

——話說從頭，這個企劃是怎麼開始的呢？

湯淺　是富士電視台和ASMIK ACE找上我的，條件是腳本由上田先生負責、角色原案也由中村先生來做。原作者森見先生唯一的要求是「請做出京都味」。我在他前來東京時和他碰了面，他看起來就像是書蟲，真的給人一種寫作者的印象。

擔任腳本的上田先生所屬的劇團也是在京都活動，對京都這片土地也很了解。他和森見先生同世代，而且也在森見先生的其他作品做籌備工作，感覺兩人已經是麻吉了。

還有，中村先生的插畫很有黑白圖樣加入色彩的感覺，所以我覺得動畫搞不好也可以不幫皮膚上色。就動畫而言是很冒險的作法，但大家都覺得：「就來試試看吧！」因此角色皮膚沒上色，維持一片白。作法像是做黑白動畫，再加入一、兩個顏色。背景也一樣。

大家看到黑白漫畫不會抱怨，對象一換成動畫，他們就會說：「怎麼不是彩色的？」要說是對那種意見的反命題可能有點誇張啦，但我就是想稍微冒險看看。不過呢，角色的想像畫面使用了極端繽紛的配色，可能在觀眾心目中留下了深刻印象吧？很多人認為這是一部色彩繽紛的作品呢。這對我而言也是一個新發現。

── 這次也使用了照片呢。

湯淺　是的。原作提及的場所的形象大多取材自真實存在的地方，跟《獸爪》不一樣，因此我認為照片應該很好拍，再說，使用照片應該會比描畫實際場所更能表達「京都的動畫」這件事。我們去了京都，前往據信是故事場

景的真實範本地點拍照，將它們扭曲後再用進動畫中。大家認為，主角住的宿舍也是以（京都大學的）吉田寮為原型，因此我也拍了照片來使用。我們還在背景毫無特殊意義地放入古老的和風紋樣，樹木的綠葉也使用了和風紋樣。那是美術概念設計河野羚小姐的發明。這麼一來，平面圖像的感覺應該也會產生京都味吧，我那時心想。

改編沒有所謂正確答案的原作時，
「自己的詮釋」非常重要

——原來如此。後來您也改編了森見先生的《春宵苦短，少女前進吧！》，這部分會在之後詳細請教您，不過我想不只這部作品，將原作改編成動畫電影想必都是很困難的吧？

湯淺 並不容易，不過思考如何透過動畫傳遞「和閱讀感相同的感覺」，是

製作時的樂趣之一呢。我在改編時，會致力將自己讀原作時感到有趣的部分或自己腦海中湧現的印象轉換成動畫。雖然如此，做電視動畫的話就會有限制了。

——也就是說，將小說影像化時，您不會原封不動地改，而是會將自己的詮釋看得很重要囉？

湯淺　嗯——如何解釋「原封不動」是很困難的，不過就小說而言，可以說是台詞跟原文相同，就漫畫而言，可以說畫面和書本裡的圖一模一樣、台詞跟對話框內的相同，是可以這樣看待沒錯，不過對我而言，小說或漫畫是不同讀者的詮釋會推演出各自不同內容的創作。也就是說，我們不能說作者的意圖就是正確的，我們也無法指著某個詮釋說這就是正解。動畫這個媒介，會透過一定的時間將圖畫、顏色、嗓音、聲音、風景限定成一種詮釋，無法回應讀者各自的「那一種」詮釋。

因此呢，所謂「自己的詮釋」，指的是將自己看到的版本「原封不動」地套進有限的20分鐘動畫裡頭。我會盡可能將作者的意圖或他人的看法納入考慮，但最終完成的仍是自己的「看法」。自己的詮釋（看法）確立後，就算原作者有意見，我也會變得不太想聽呢。當然了，企劃剛開始的時候，我會請原作者和我聊聊，也會從中獲得不太想聽提示。接下來我採取的步驟是：以對方的意見為立足點，逐漸形塑出自己的詮釋。最一開始還是會以普通讀者的方式讀過一遍，套上自己的濾鏡，然後確認看看從中誕生了什麼樣的詮釋。沒有這個步驟的話就無法將原作轉移到動畫形式裡頭了。如果我以前就讀過，我會很重視當時的印象，重讀後若有什麼新發現，我也會用易懂的方式放進動畫中，讓第一次看的人也能抓到這點。

由於表現媒介不同，如果我只是把文字或圖像照抄照描下來，並沒有辦法克服重重難關、抵達「原封不動」的境界，讓讀過原作的人覺得這就是那部作品。話雖如此，我自己的「詮釋」也不過是自己的「詮釋」。然而一旦成

首先，「忠於原作」的定義就很曖昧。
在這當中特別留意的事情

──也就是說，碰到湯淺先生的詮釋和原作者不同的情況，您還是會用自己的詮釋去做作品？

湯淺 是的。因為我認為，有所出入也沒關係。表現媒介不同，要做出完全相同的作品是不可能的，而且我也認為，創作者依照自己的詮釋去做改編，才是正確的媒體轉譯。重要的是對作者、作品的敬意。動畫和現場演出不同，是會留存下來的，因此每次都用同樣的形式去做也沒意思，而且我也認為，做作品的意義在於「給出專屬於這個時代的詮釋」。

為了導演，我的詮釋就變得極為重要，如果不忠於這個詮釋，我想我會無法做出「宛如作者做出來的」合情合理的作品。

比方說，赤穗浪士¹的故事就是這樣吧。從小說到電影、電視劇，有各種版本，而且跨越各個時代。因此我認為只要去享受各個不同版本就行了。

——是呀。大家最愛的某些吉卜力作品也有原作，而且動畫改編跟原作天差地遠呢。

湯淺　對對對，像宮崎（駿）先生那樣從原作拿哏之後用自己的方式大為調整內容，在從前是理所當然的方式。近年來，大家會強烈要求製作團隊按照他們各自設想的標準來進行「忠於原作」的改編，我認為那會對作品的詮釋或動畫作品的推廣造成限縮。

就算想要盡可能「原封不動」，還是很難做出大家會感覺「原封不動」的作品。儘管如此我還是對「原封不動」有所堅持，因為大家各自閱讀感受推導出的「原封不動」之間的差異讓我感到很有趣，那是大家不會察覺到的差異。我對於能盡量讓多數人服氣的轉譯方式很感興趣。身為我師父的芝山（努）先生也做了很多這類作品。

改編者有多尊重原作，這點永遠會是個問題。尤其在這個時代，由於影像技術的進步，要表現任何畫面都是可能的，也因此會出現「不接受不忠於原作」的原作迷。然而，小說沒有畫面，漫畫沒有動作或顏色、聲音。每個人閱讀的速度也各有不同，因此「遵照原作」的定義是很曖昧的。

我只能以自己的「詮釋」、對時代抱持的意識為依據，來製作作品。這麼說也不代表恣意妄為，我也會希望把原作創作年代的讀者閱讀感受搬到我的改編作中，讓讀者在現在這個時代也能感受到。雖說如此，不同人來看還是會有不同感覺，而且大家看的感覺會隨時代變化吧，我是這樣認為啦。

——不同時代背景的詮釋，確實是一大關鍵呢。將莎士比亞改編成現代版的趣味也在這裡。

1　指元祿年間的47名前赤穗藩武士，他們為報舊主之仇攻入仇家宅邸。

湯淺 莎士比亞是用16世紀的價值觀寫出作品的，完全按照當時的方式演出的話，我不認為現在的讀者或觀眾會產生當時人們的觀影感受。我認為不同時代的人閱讀一部作品、分別產生的感受都很重要，另一方面也想珍惜作者在他那個時代的表現意圖、當時觀眾的解讀角度。

同樣是原作改編動畫，我在做《惡魔人 crybaby》時也很重視自己的詮釋：我選擇了永井豪如果在現在這個時代要傳達這故事，應該會採取的形式。

#5

想要試著改編成動畫的小說

《瘋狂的宇宙》
（弗雷德里克・布朗）

1949年出版的長篇科幻小說，原標題為《What Mad Universe》。充滿科幻作品獨有的天馬行空，也是多元宇宙故事的古典名作，是與同一作者的《火星人，回家》齊名的傑作。

《湯姆的午夜花園》
（菲利帕・皮亞斯）

1958年發表的英國兒童文學，獲頒該年度的卡內基獎，是以「時間」為主題的奇幻小說。有許多影像改編版，例如BBC三度改編為電視劇，還有電影。

《飄》
（瑪格麗特・米契爾）

1936年出版，美國作家瑪格麗特・米契爾的出道作，也是她唯一的大長篇小說。隔年獲頒普立茲獎，於世界各地推出翻譯版的暢銷作品。

我從小學開始讀科幻作品，馮內果的《太空小獵犬號之旅》是我的愛書之一，弗雷德里克・布朗則是我同樣超愛的作者，朋友推薦我讀的。很幽默，故事又統整得很俐落，非常有趣。《瘋狂的宇宙》是以平行世界為故事舞台的科幻冒險動作劇，我讀得興奮無比。閱讀當時我起了「來畫成漫畫看看吧」的念頭，甚至真的動手了。

《湯姆的午夜花園》是菲利帕・皮亞斯的英國兒童文學作品。故事設定是時鐘在半夜一點敲時後，院子就會變成另一個世界，我在想這搞不好對《哆啦A夢》也造成了影響。名叫湯姆的少年

會在不同的世界與不認識的女孩子相遇，一起玩耍。結尾非常感人，在結凍的泰晤士河溜冰的橋段也很令人印象深刻。有沒有改編成動畫呢？我不是很確定。如果要改編的話我會很想改，大概是這樣的感覺（笑）。

　第三部作品是改編電影很有名的《飄》。我沒讀過原作，不過NHK節目《100分鐘讀名著》介紹過它，我因此產生了興趣。電影我看過，第一次看完的感想是：「這愛情故事也太扯了，是怎樣啊。」電影海報中有男性抱著女性，當時應該是用「歷史羅曼史」的定位在宣傳。我懷著那樣的預期去看，結果得到「太離譜了」的感想。可能因為我是男性吧。女主角在戀愛方面恣意妄為到了極點，白瑞德等男性角色們被她耍得團團轉，簡直得可憐來形容了。不過換個角度，我把它當作一部「女性為了活著而工作、為了活著而利用男人」的電影，就感受到了不同的樂趣。主角和情敵之間的友情也很有魅力呀。「原來啊，不能當成愛情電影看啊。」看了NHK的節目後我才察覺到這點。我只要像這樣有了什麼新發現，就會很想做點什麼（笑），所以心想：如果重做一次，從一開始就以這個觀點出發，對於原本沒這樣看待作品的觀眾而言或許也會很有趣吧。

感覺會變成和現在這個時代也很貼近的主題。

搞不好曾經存在
另一部的

《乒乓
THE ANIMATION》

《乒乓 THE ANIMATION》

2015年東京動畫獎年度動畫獎、電視劇集部
門大獎作品，描寫沉迷於桌球的5位高中生的
青春故事。從小玩在一起的Peco和Smile加入
了桌球社，逐漸嶄露頭角，然而中國來的留
學生成為了擋住他們的高牆。

製作年：2014年　原作：松本大洋　導
演：湯淺政明　角色設計：伊東伸高　音
樂：牛尾憲輔　動畫製作：龍之子製作　配
音：片山福十郎、內山昂輝、唉野俊介、木
村昂、文曄星、野澤雅子等

—— 接下來是以松本大洋先生的作品《乒乓》為原作的《乒乓 THE ANIMATION》（14）。我認為這部作品和湯淺先生的風格是絕配啊。因為人物打乒乓球時會飛快地動來動去，而湯淺先生的風格是要動起來才會發揮魅力。

湯淺 松本先生開始受到矚目時，我心想，啊，他的畫跟我很像。我有個很私人的感想，那就是看到畫風跟自己類似的人紅起來真開心啊（笑）。

不過到了《乒乓》後，他又更上一層樓，完成度也很高，非常驚人。我甚至覺得，有必要特地把那種作品動畫化嗎？這麼說是因為，留有一些餘地的作品比較容易動畫化。

—— 《乒乓》被湯淺先生改編為動畫前就有電影版（《乒乓》（02））了呢，導演是曾利文彥。

湯淺 真人電影版的卡司很好，音樂也很棒。有趣歸有趣，它看待作品的方式跟我有些出入。因為是真人版啊。採取的形式還是要能發揮真人電影的優

點才行。真人電影想要原封不動地照漫畫演，首先就是一種失敗啊。

——真人版和動畫版中的角色，看起來都不像高中生，不過動畫版有一種不管了豁出去了的感覺。尤其是光頭大哥的部分。

湯淺　是的，那是在搞笑（笑）。每次都以這副德性出現，讓人想要吐槽：「你是高中生喔!?」原作也有這樣的場面，配音時也請聲優不要考慮角色是高中生這點。

——我最喜歡球賽輸掉後踏上漂泊之旅，最終確信自己很愛乒乓球的那位大哥。有了那種配角，作品的厚度就會產生了。這也會成為觀賞劇集的樂趣呢。

湯淺　江上是在動畫劇集裡變得立體的角色，在原作中只出賽過一次，說了「去海邊吧」之類的台詞然後就消失了。不過他的輸法很驚人，所以我在那集最後試著加入了他去海邊的鏡頭。然後呢，加完鏡頭我又在意起他後來的情況，於是讓他再次出場。戲加著加著，他成了半固定班底，甚至在最後一

話也出現了。

我認為他是登場人物中最接近我們的存在。比方說，不是有這種人嗎？以前玩團，長大後不玩了，之後又再次組團。我讓他成為了這種心情的代言人。「果然我很喜歡音樂呢。」像這樣的感覺。我讓他成為了這種心情的代言人。「果然我很喜歡音樂呢。」像這樣的地步、無法靠它維生，但就是喜歡它啊，還是當作一個嗜好繼續做下去比較好吧？類似這樣的想法。

原作完成度越高，越會想要放進不一樣的元素

——電影和動畫都一樣，受到高度評價的作品大多是配角很好的作品。刻畫配角時並沒有偷懶。《乒乓》也給我這種感覺。

湯淺 我的情況呢，不是做配角時沒偷懶，而是常被說我對配角太偏心，太瞧不起主角了（笑）。做《乒乓》的時候我一開始就對自己發誓：「要突顯

Peco和Smile，這件事絕對不要忘記！」不過從剛剛聊到的事情來看，我搞不好沒遵守誓言呢，有這可能性。

—畢竟還有另一個令人在意的角色，光頭的風間（Dragon）（笑）。

湯淺 這下可糟糕啦（笑）！不過事情就是這樣啊，大家還是會忍不住把目光投向Peco那隊的隊長或Dragon呀。Dragon有女友的設定，不存在於漫畫中，不過松本先生說他其實考慮過要這樣安排，所以我想說那動畫版就設定成他有吧。因為我覺得沒必要做得跟原作一樣，也覺得打造出另一個原本搞不好會存在的《乒乓》也是件好事。

這點在做其他原作改編作品時也適用。完成度越高的作品，我越會想要在某處放進不同的元素，明白表示這和原作不同。

大膽的透視和「省略」的背景

—— 透視的安排也很獨特有趣呢，讓我想起了《蠟筆小新》。

湯淺　松本先生的漫畫本身就是那樣。

我剛成為動畫師的那個階段不太信任透視法，因此有點跟不上大家啊。學生時代製圖時做透視只會產生奇怪的形狀，因此我在內心曾經一度否定透視這種東西。

畫透視啊，要用自己的感覺調整畫，要把消失點放到容易調整的地方，不然就會畫出奇怪的形狀，不過學生時代的我是精神決定論者，不會那樣思考呢。要掌握透視法則時，有一定要遵照的地方，和不老實畫也不會令人在意的部分，簡單說，最初的印象是很重要的。我後來知道了，輔助性地使用透視會讓畫的感覺變得很好。不過一開始就設想出透視正確的圖是最棒的呢。

做《蠟筆小新》的時候，我發生過不管重畫幾次都沒辦法讓角色融入背景的狀況，不過使用透視法後三、兩下就解決了。那時覺得自己畫的背景設定好像怪怪的，後來才發現沒有透視法中所謂的視平線和地平線呢。我大概是

在27歲左右心想：透視法，果然還是有存在的必要呢。

我畫的透視之所以怪怪的，應該是因為我不以公厘為單位，非常大膽地畫。自己畫起來輕鬆，對觀眾、視聽者而言空間狀態應該也很易懂。以前宮崎先生說過類似這樣的話：「做動畫時，需要花10秒走完的距離用3秒走完也是說得通的。」讀到這段話後我心想，這樣的省略也是可行的呢。

——說到省略，背景很省略呢。整體而言很強調線條，「白白的」印象很強烈。

湯淺　我認為這在動畫作品中也很少見。

原作也有專心比賽時四周變成一片空白的描寫。我自己學生時代就是那樣，沒把自己四周看在眼裡，所以不會感覺到「色彩」。我個人是等到長大後才有「夜景真美呢」的感覺。就這角度而言，做《乒乓》的感覺和我學生時代的心情有重疊之處。

Peco他們在無色的水泥牆、黯淡的柏油、白色的天空包圍下，一心一意地打著桌球。映入他們眼中的「顏色」恐怕只有桌球拍的紅色橡膠和藍色的球

桌。最後，只有脫離桌球世界的人，所處世界才會變換成充滿色彩的空間。

—— 那是漫畫或動畫才有辦法做的表現呢，真人影像很難辦到。

湯淺 雖然是動畫才辦得到，但要加以實現還是得給出各種繁複的指示。動畫是運用體制製作出來的，因此放入有真實感又細膩的普通背景比較輕鬆。一下畫一下不畫反而是最麻煩的。不過在原作漫畫中，作者的表現意圖是很明確的，我們不能不跟進。漫畫的完成度很高，我個人就會想盡可能增加技法、採用擴充式的方法去製作。

就算沒有腳本，分鏡表也會成為一種設計圖

—— 漫畫本身的完成度很高，和本作動畫沒有腳本存在這件事有關嗎？

湯淺 我認為某種程度上有關。做這種作品的時候，我會盡可能直接採用原作的畫風，覺得自己只要盡可能去處理做動畫時必要的工作，反覆去進行那

方面的調整就行了。畫格的形狀和大小也不一樣，因此絕對必要的事情就是細膩的轉譯。不過我沒辦法做那麼細的指示，而且如果在原作和動畫之間又夾一個腳本，轉換時便會跑出完全不同的圖，我於是認為：拿掉這個中間環節、自己進行繁瑣的判斷，做起來會比較順。

我以前曾經擔任過繪製分鏡的工作，原本是要依據原作漫畫改編的劇本來做，但我取得導演同意，不看劇本直接看原作來畫分鏡。如果畫出來的分鏡和導演意圖脫鉤會很麻煩，不過那一次並沒有產生這種問題。原因應該跟我前面說的一樣。

我以前的印象是，沒有什麼導演會直接使用腳本。分鏡會發揮類似設計圖的功能，因此我們不太會將腳本寫到最終版、無微不至地處理所有細節。不過我認為，當導演請其他人畫分鏡時，腳本就有必要依照導演的意圖仔細書寫呢。

宮崎先生做《柯南》（《未來少年柯南》（78））的時候，會不會也是以

自己畫的分鏡為基礎，偏離了腳本的導演在畫分鏡時，內容產生了很大的變化。實際上，把文字轉換成圖畫，把動畫師畫出來的圖組合起來、實現追求效果的過程中，無法照著腳本走的情況也會出現。我認為看圖就會懂的事情，不需要用語言道出。就算那樣大幅改編，自己也不會被掛共同編劇——這是日本動畫業界的約定俗成之一。似乎有很多編劇都知道自己的腳本會被動，對此能夠體諒。

不過最近呢，好萊塢式的「製作人＆編劇主導」、「團隊主導」的作法也變多了，我說的情況也許都已成為過去。當然了，應該以前就有不希望自己的劇本被改動的編劇。

總有一天想要動畫化《花男》，構想已經有了！

——您還會想將松本先生的哪部作品改編為動畫嗎？

湯淺 我的感覺是只要能實行，我什麼都想做，不過我非常喜歡松本先生的初期作品《花男》。那是一個仰慕長嶋茂雄的廢大叔的故事，不過他在故事最後有閃閃發光的瞬間，那段真是太棒了。他的孩子性格彆扭，嘴裡那些裝大人的台詞都很棒，而且也有像《乒乓》的婆婆那樣冷硬派的角色登場。松本先生那時的圖也還有未完成的部分，做動畫時有操作空間，不用提心吊膽。我提了好幾次企劃，不過廢大叔那個角色的傻氣形象成了阻礙，企劃過不了就是過不了呢。近年我又聽說某處有動靜，也許會由別人的團隊動畫化也說不定。不過長久以來我一直都沒死心，腦袋裡也已經有構想了。可能是因為故事發生在江之島？原作漫畫的格子裡會出現跟故事毫無關聯的奇怪生物，我覺得將這部分再現出來也會很有趣。長嶋茂雄的部分使用真人影像，片頭曲和片尾曲分別為奧田民生的〈兒子〉和〈為了愛〉。這樣不就完美了嗎？（笑）

我第一次看到冰壺這種運動項目時就心想，這應該很容易做成動畫而且又會很有趣吧？而且它近年也變有名了。轉播比賽時主要會像拍撞球那樣從上方俯瞰，非常易懂，應該很適合電視動畫劇集吧？

我也曾經想過將壘球動畫化應該會很有趣。女子壘球的運動服是短褲，有時會搭無袖上衣吧？頭盔也大多是雙耳款。穿棒球運動服的話，要是沒有大聯盟級的體格就會顯得很俗氣，但壘球制服和頭盔的話，我認為可以搭上繽紛的配色，任何體格都會很上相。

近年來受到種種矚目的單板滑雪，是在滑雪板上移動重心來進行的運動，這點感

我的

最愛

想要動畫化看看 的運動

棒球

冰壺

壘球

#6

覺很有意思，再說，它會讓人呈現出一般跑步、走路時不可能呈現的姿勢。我認為用動畫來表現那動作應該會很有趣。

……以上舉了各種例子，不過其實呢，我最先喜歡上的運動是棒球。小學的時候畫過棒球漫畫。一開始是從《太空球團》（アストロ球團）這部作品迷上棒球的。稱號為「盲目貴公子」的選手叼著玫瑰站到打擊區用心眼打球，或者為了投魔球用電鑽將手鑽成鋸齒狀之類的劇情都很扯呢。不過我很喜歡荒誕無稽、蠢到不行的棒球漫畫（笑）。規矩矩又走喜劇路線的《比賽開始》或《青少棒揚威記》我也都很喜歡，水島新司先生的《大飯桶》我也有殿馬的「秘打！G弦上的詠嘆調」、「秘打！天鵝湖」等等的，是角色自己設定音樂、邊跳舞邊打球的招數，這也很扯，但很有趣（笑）。

不過呢，如果現在真的要考慮動畫化作品，我會挑同樣由水島先生創作的《野球狂之詩》的支線故事，以棒球選手以外的角色為主角的段落。我尤其喜歡的是那個嚷嚷著說「我要買下大都會」後來成為一日老闆的大叔的故事。這個老是在外野席奚落球隊的大叔說想買下球隊，但價格高到令他嚇了一跳，只能放棄。不過球隊看在他熱情洋溢的份上，讓他當一日老闆，准許他對選手和工作人員下指令，結果那些指令驚人地中肯，讓戰績低迷的球隊重振旗鼓。真的是很棒的故事啊。當時我也很喜歡女性投手・水原勇氣的故事，不過現在最令我難以忘懷的是這個大叔的故事。做一部沒有水原勇氣的《野球狂之詩》應該有搞頭吧，我在想。

先有了《四疊半神話大系》後才得以問世之作

《春宵苦短，
少女前進吧！》

《春宵苦短，少女前進吧！》
集結《四疊半神話大系》班底製作的動畫電影。過著乏味大學生活的「學長」偷偷愛戀著學妹「黑髮少女」，為了吸引她回首，他執行了祕密計畫「盡可能引起她的注目作戰」，簡稱「盡她目作戰」。

上映年：2017年　原作：森見登美彥　導演：湯淺政明　腳本：上田誠　角色原案：中村佑介　角色設計，總作畫監督：伊東伸高　動畫製作：Science SARU　配音：星野源、花澤香菜、神谷浩史、秋山龍次、中井和哉、甲斐田裕子等

——在您談論《春宵苦短，少女前進吧！》這部作品前，可以向您請教幾個和Science SARU有關的問題吧？這是您在2013年創立的動畫工作室，會使用「Flash動畫」進行製作。請問「Flash」是什麼樣的技術呢？

湯淺 用簡單到極點的方式形容，應該就像剪紙動畫吧。比方說以畫眼睛為例，我們會畫眼睛輪廓作為基底，然後加以變形使用。瞳孔也另外做出來，放到眼睛的輪廓上，調整大小，彷彿遵照某種透視般扭曲形狀，讓它跟眼睛的輪廓產生連動。睫毛也另外連動，亮部如果會動的話，也另外做連動。將四散的零件組合起來，讓它們各自連動並且變形，產生一張畫在動的視覺效果。

做起來相當費工夫，因此描寫內容越複雜、纖細，越是需要搭配經過精煉的技術，不過它的強項在於能夠做自動中割（※中割＝描繪原畫與原畫的中間畫格，讓它以自然的動作串接起來，顯得像在動）。要是沒弄好，數位感會很強，不過調整之後的感覺會變得很自然。畫出一條線後要怎麼放大、

縮小使用都行，需要輸出影像到覆蓋建築物的巨大布幕時，或許也可以直接放大作為影像素材使用。我認識擅長這個手法的人，於是決定打造一家專攻Flash的公司。

我感覺到有必要開這種製作公司的原因在於：要推行一項企劃時，在大公司內很難靈活應變，一下子要排隊，一下子又以容易通過的企劃為優先；靠個人則會碰壁，我已經有過好幾次經驗。於是我們決定先靠自己做做看。

使用Flash（現稱Adobe Animate）的動畫師從作畫到動畫、上色都可以一個人搞定，連背景都會做的話，一個人就能完成一部片了。

以電影化為目標，
籌備多時的《春宵苦短，少女前進吧！》

——您最早使用Flash是做《探險活寶》第1話〈Food Chain〉（14）的時

候呢（參照186頁），這讓您獲得安妮獎最佳電視影集導演提名。接著，您運用這技術做到第一部電影院放映的長篇動畫就是《春宵苦短，少女前進吧！》。原作者是《四疊半神話大系》的森見登美彥先生，兩部作品有幾個共通角色。同樣是森見先生原作的作品，我認為這部比四疊半好看太多了。

湯淺 那真是太好了。實際上，整部都用Flash製作的《宣告黎明的露之歌》比較早完成呢。

《春宵苦短，少女前進吧！》的企劃突然確定要做，我們用相當緊湊的工作進度完成了它。這也是因為，我以前在Mad House做《四疊半神話大系》的時候，公司的人就在說《春宵苦短》接著搞不好也會動畫化。這部作品當時在森見先生的著作之中的確算是更有名的作品，人氣很高，因此公司才先做了《四疊半》。我在做《四疊半》的時候確實也有坐這山望《春宵苦短》的味道。

森見先生初期的大學生三部曲，第一部口味濃厚、非常激昂，第二、第三

部則給人越來越流行、輕巧的感覺，不過動畫版《四疊半》的感覺之所以比原作更流行，是因為我刻意想要製造出「和更為流行的《春宵苦短》相通的印象」。

實際上，《四疊半》播完之後我和上田先生進行電影化的準備，導演原本預定由別人來擔任，但最後計畫流掉了。那案子到處漂泊，最後又再度回到我手上，因此我懷著「才不會讓你逃掉呢」的想法，一氣呵成地做出了作品。由於先前曾以電影化為目標進行準備，已有一個地基，儘管製作時程很趕也還是順利完成了。為了趕上進度，我還親自向腳本、角色原案的負責人催稿。兩部作品的角色有所重疊，而且也是先有《四疊半》才跟著生出來的企劃，所以我想盡可能用同樣的製作團隊、同樣的畫風來製作，不過問題在於這部作品是由四個橋段組成的，如標題所述在夜晚走路2的橋段只有一個。

——不過動畫裡一～直都在走路耶？

湯淺 那是我的安排（笑）。這也是因為，將原作改編成劇場版動畫時如果直接做成四個短篇，我認為絕對會產生觀影滿足感的落差。「第一段很有趣但其他不行啊」之類的。為了避免這樣的情況，改成一個90分鐘長的故事會比較好，觀眾的滿足感會變高。也就是說，我認為四個小故事的觀後滿足感都會累加起來。我選擇了觀眾最能享受的電影形式，於是把四個故事拍成一夜之間的故事，讓主角走整晚的路。

偏離原作的幅度大到連原作者都啞口無言!?

——原作者森見先生或他的書迷有何反應呢？

2
原文標題中的「歩けよ」直譯的意思為「走路吧」。

湯淺　該說果然嗎？反應兩極呢。有人說「很大膽、很好」，也有人說整體的氣氛「不屬於森見先生的作品」。森見先生自己來看試片也看到啞口無言呀。

──啞口無言……嗎？

湯淺　是的。我雖然將四個故事合併在一起，但自認還是有用森見先生的風格去製作……森見先生懷抱著「好！不管看到什麼我都要誇獎它」的覺悟來到試映會，結果還是無言了呢。我問他感覺如何的時候，他的反應一直是「呃呃呃」的調調，後來聽說他表示：「自己的作品竟然變成這樣，我大受打擊。」不過森見先生總是會老實地把感想說出來，這點很有趣呢。我那時很在意喜歡原作的聲優們的感想，當然也很在乎原作者的真實想法。不過一陣子之後，森見先生也給了我另一個感想：「漸漸順眼了，這樣也很好。」

──癥結點果然是在於將四個故事合成一個嗎？沒看原作的我完全沒感覺到不對勁之處呢。

湯淺　我猜他們都想像得到內容會有所改變，但改變幅度超乎想像吧。可能是感覺故事變得很浮誇吧。這是森見先生創造出的作品，就像他的分身一樣，在他心中當然有鮮明的形象，他也許是覺得就算改變也不會變到這種地步吧。我個人沒有什麼改造作品的自覺，認為自己只是交出了一部電影所需的解釋和表現，不過我們的「詮釋」果然還是不一樣吧。

讀過原作的人們也展現出各種反應，有人認為電影還原了原書字裡行間的感覺，也有人覺得不一樣、他無法接受。我想大概也有人覺得節奏過於緊湊吧，因為我將描寫一整年的一本書濃縮成了90分鐘。

另外還有那個愛鬥斗的樋口師父。知名漫畫家羽海野千花在小說後記畫了他的形象圖，把他畫得挺帥的呢。還有書神，在小說裡是美少年，但我把他改成了與《四疊半》主角小津相似的愛搗蛋的小孩。原作中上演了艱澀的劇目，我把那也改成了音樂劇。用影像表現時絕對是音樂劇比較能打動人心，而且內容越簡單大家越能在電影的時間流中加以吸收，我的判斷是這樣的。

──那個部分非常有趣啊。這麼說來，時不時穿插進來的牛仔也是動畫原創的嗎？我感覺那是在惡搞《玩具總動員》的胡迪，看到笑出來了呢。

湯淺　《四疊半》的小說有強尼這個角色登場，但沒有提及他的形象。於是我先開始想像一個天真又開朗的形象，結果腦海中浮現了牛仔，才把角色設計成那樣。這角色在《春宵苦短》原作中沒什麼戲分，不過我認為電影版故事既然這樣展開，讓他登場會比較有趣。

我想了典型的牛仔角色造形，結果變得很像胡迪。我當時就覺得有人會說很像，但我在設計時並沒有刻意要做得像。

──性慾和迪士尼或皮克斯扯不上什麼關係，我還以為這麼安排也有諷刺的意味，是我過度解讀了（笑）。

湯淺　哎呀，我完全沒那個意思（笑）。

做《春宵苦短，少女前進吧！》獲得的新發現

——製作《春宵苦短，少女前進吧！》的經驗帶給您什麼新發現呢？

湯淺 我心目中的演出問題和難處，別人可能不會用同樣的感覺看待。這種情況從以前就有了，當我預期別人會用這個角度看這部作品，結果很多時候並不是那樣。這問題在做《四疊半》的時候舒緩了不少，因此我懷著些許自信挑戰了這部作品。結果呢，成果在圈內的評價雖然好，在原作書迷或喜歡原作的聲優看來卻幾乎像是另一回事，那隔閡似乎又變大了呢，我覺得。

關於京都的描寫方面，我自然這次也好好做了功課才加以再現，但也有人的反應是「不懂」、「沒畫好」……我有點不解。

不過有許多國外觀眾表示：「我們的學生時代真的就是這樣！」我聽了很開心。在我導的作品當中，這部應該算是評價好的。

——這麼說來，搞不好還滿像理察‧林克雷特[3]的青春電影呢，因為是蠢大

學生的故事（笑）。

湯淺　當時我搞清楚了一件事：看過原作的人、看過其他連動作品的人會說「沒讀過原作就會看不懂」或「不先看某部作品就會看不懂」，不過這些意見也不需要太過在意。觀眾果然還是會自己思考、會在觀看時進行腦補的。

3　美國電影導演，曾執導愛在三部曲等作品。

#7

「走路」戲令人印象深刻的作品

《血槍富士》

1955年上映／日本　導演：內田吐夢
演員：片岡千惠藏、喜多川千鶴、田代百合子等

《那年夏天，寧靜的海》

1991年上映／日本　導演：北野武
演員：真木藏人、大島弘子、河原佐武等

《萬里尋母》

1976年上映／日本　導演：高畑勳
配音：松尾佳子、二階堂有希子、川久保潔等

我原本就喜歡旅行電影、公路電影，但如果要我選「角色移動時不靠車子或飛機而是步行」的片子……那就是內田吐夢的時代劇《血槍富士》了吧。故事描述一名持槍隨從跟著主人從江戶前往東海道，他雖然人很好、很能忍，但主人後來遭遇悽慘，他於是在最後爆發怒氣，那場武打戲也棒極了。不過我喜歡的部分是更之前的旅行片段悠哉祥和的地方。有一場戲是眾人走在丘陵上，他們的剪影美極了。

另一部是北野武電影當中我最喜歡的一部，《那年夏天，寧靜的海》。這就是一部不斷走路的電影，一對

聾啞情侶扛著一片衝浪板到處走來走去。但還是充滿了說服力啊。拍的是日本的風景，但他的拍法排除了多餘的事物，就只是拍牆壁、一條路不斷往前延伸之類的。很少有人這樣拍吧？他的點子果然就是跟別人不一樣啊，我心想。北野武電影當中，《凶暴的男人》（89）也有令人印象深刻的走路戲。聽說他是在攝影期間拍了許多走路的場面，剪接的時候再把他們嵌進片中。用動畫的概念來說就像是為求保險而準備的Ｖ編4用素材。這部電影也有諧擬警匪片的

4 「Video編集」的簡稱，指微調剪接做出最終成品的階段。

部分，一般來說會拍成跑步追逐的段落改成用警車追逐，結果迷路還撞死人。這個調調我也非常喜歡。

第三部作品應該是高畑（勳）導演的《萬里尋母》吧。踏上旅程的主角馬可騎了驢子、搭了火車、坐上汽車，靠各種交通工具移動，不過最後一段是步行，令我印象深刻的就是這走路的部分。那麼平凡無奇的場面竟然會留存在記憶中，或者說會讓人感到有趣，真是不可思議。那一定也是因為有高畑先生的演出力吧。其中有

行之日〉）的那集，馬可打算做冰淇淋來賣，光是那個部分就很有趣了。在另外一集（第6集〈馬可的發薪日〉）有馬可洗瓶子、猴子阿美迪歐在一旁玩耍的場面，也是光看這部分就會感到有趣。我想應該是因為停頓的節奏極為巧妙吧。那光靠腳本是營造不出來的，不是嗎？高畑先生的作品中有很多這類場面呢。

有意打造給小朋友看的動畫

《宣告黎明的 露之歌》

以及音樂的重要性

《宣告黎明的露之歌》

睽違22年獲得安錫國際動畫影展長篇電影水晶獎（大獎）的日本動畫作品。國中生·海在父母離婚後搬到漁港邊的小鎮，和父親、爺爺展開三人生活，沒想到人魚少女·露突然出現在他面前。

上映年：2017年　導演：湯淺政明　腳本：吉田玲子、湯淺政明　角色原案：合歡陽子　角色設計、作畫監督：伊東伸高　動畫製作：Science SARU　配音：谷花音、下田翔太、篠原信一、壽美菜子、齊藤狀馬等

——接下來是《宣告黎明的露之歌》（17），這是湯淺先生和吉田玲子小姐共同撰寫原創劇本的劇場版動畫。

湯淺 這企劃一開始就是想要做更適合小朋友看的動畫，那時我在想，在前導片《開玩笑的啦怪獸》的階段就想到的點子、影片節奏如果用劇場版動畫的規格去做可能會很有趣。

和腳本家吉田小姐聊著聊著，決定要把角色打造成「觀眾會想進電影院看的可愛角色」，所以（女主角）就設定成人魚了。想說日本沒什麼人魚的故事吧，不過波妞（《崖上的波妞》（08））就是啊，我們徹底忘了（笑）。因為忘了他的存在，故事也更偏王道一點，完成後被說：「很像《波妞》。」

我心想：「啊，是喔。」（笑）要說宮崎駿作品的話，我們製作時的確是有把《熊貓家族：下雨雜技篇》放在心上。一般認為它是《波妞》的前身作品，但我們心想那已經算是古典了。

推行企劃的時候，我腦海裡浮現的頂多只有迪士尼的《小美人魚》（89），

因此大家搬出《波妞》這名字的時候嚇了我一跳。

——嗯，波妞畢竟唱著「魚的小寶貝」呀（笑）。

湯淺 是呀（笑）。

我們在這部作品另外還想做一件事：雖然是給小朋友看的動畫，但我們放入了「死亡」作為重要元素，也會有類似「藩籬」的存在出現，隔開各種事物。徹頭徹尾都用Flash將這樣的故事動畫化，就是我們開這家公司（Science SARU）的首要目的。因此我們也希望將它打造成Flash效果活靈活現的作品（笑）。想要線條滑順、造形簡單卻動作豐富的感覺。

——確實很豐富呢，而且還搭配著音樂。音樂對於這部片而言很重要對不對？

湯淺 是的。故事是關於隱約散發一股封閉感的小鎮迎來了感覺很陽光的音樂，還有人魚來到此地跳舞。我有試圖追求老卡通的感覺，像特克斯·艾弗里那樣的。荒誕又突然，角色還會踏出舞步。另外我也追求迪士尼的「流行

與搖滾（Pop & Rock）動畫，令人印象深刻、難以忘懷，那是他們編輯的一系列和音樂緊密結合的動畫，令人印象深刻、難以忘懷。

——搭配的音樂是齊藤和義〈歌唱者的情歌〉（歌うたいのバラッド）呢。

湯淺 把平常說不出口的話語交由這首歌表達，最後說「我愛你」。我非常喜歡這個結構，於是使用了這首歌。這個故事也採取相同的結構，看起來的感覺像是「先有那首歌才有了電影」，我覺得很好。

從音樂的形式獲得靈感的《心靈遊戲》和《獸爪》

——湯淺先生不只很會運用歌詞的部分，連音樂的形式也運用得很好。《心靈遊戲》引用了奧田民生的歌曲形式，效果非常好呢。

湯淺 在《心靈遊戲》的最後有個場面，是主角們想像的未來以大量簡短片

段的形式跑過螢幕，有好事也有壞事，那是我從奧田民生的歌曲〈兒子〉得到的靈感。

那首歌最後是爸媽對兒子訴說的話語，他們告訴他長大過程中會發生各種事喔，而且是用隻字片語的排列來訴說他未來應該會體驗到的事情。那些隻字片語並沒有構成文章，但光是那樣就能讓聽眾明白他想說的事情、情景也會清楚地映入他們眼中。不全是好事，也不全是壞事，你往後的人生中應該會體驗的各種事情──用一個半小時的電影也無法描繪完畢的人生，被濃縮在「背叛或甜蜜的陷阱、戀人或嘴唇……」等字彙排列出的歌詞中。我聽了十分感動，也大為驚訝。

比方說NHK的紀錄片《影像的世紀》開頭就只是將拍攝事件的畫面片段接連播放出來，卻不知為何很令人感動。我心想，搞不好在動畫中，在《心靈遊戲》中採取同樣的作法也會帶來那樣的感動，於是做了這個嘗試。

奧田民生也有一首歌叫〈棉花糖〉，不～停在唱老婆的事情，但作為歌名

的棉花糖一直沒出現，最後一句才說「不關棉花糖的事」（笑）。

我認為這個背叛聽眾預期的形式很有趣，在電視動畫劇集《獸爪》的最後偷學了一下（笑）。副標題一～直都用「味道」串起來，比方說〈第一次嘗到的味道〉、〈他人的不幸很美味〉等等，但最後一話命名為〈不關味道的事〉，以此收尾。這展現了他們逃離宿命的堅強意志。

《獸爪》和《心靈遊戲》的結尾採取一樣的風格：角色們原本一直受到各種事情的限制，最後卻將那些事一掃而空，或者說脫離了它們。「解放」也是我的創作主題之一。

—— 向歌曲借結構是很有趣的主意呢。

湯淺　我認為感動我的東西只要換個形式，都可以變成動畫，因此我從各種東西那裡接收了各種靈感。覺得一首歌很好的話，有時會直接使用歌曲，不過有時也會挪用那個感動我的結構。想說用那種方式偷學應該是會被容許的吧（笑）。

——這次除了歌曲，還加上舞蹈呢。

湯淺 要做寫實的舞蹈動作很難，不過如果是像本作這樣的誇飾風格，我們的工作環境是可以應對的。我認為，有舞蹈、有歌唱、簡單又看了舒服的動畫，應該更能將舞動時那種超嗨的感覺傳達給讀者。

與《崖上的波妞》、《你的名字》共通的「偶然的一致」

——露那個大個頭父親可愛到了極點呢，雖然是配角。

湯淺 我們為父親的設定吵了滿久的。雖然有人提議要讓他說「別跟人類往來」這句台詞，但我希望限縮會講話的角色只有露還有其他幾個就好。因為我認為，如果海裡的角色也說人類的語言，那就完全變成漫畫了。

於是父親的形象就這樣定下來了⋯他基本上不會講人類的語言，雖然很為小孩著想，但也有胡鬧的一面，令人摸不透。或者應該說，我就這樣決定

了。感覺就像赤塚不二夫《天才妙老爹》裡的父親。高畑勳先生負責演出的《熊貓家族》的熊貓爸爸也是這種類型。我喜歡情感難以判讀、愛胡鬧但骨子裡很有想法的角色。《波妞》也有沉默寡言的父親型角色呢。

說到這個，不只《波妞》，《你的名字》也有鎮上廣播的場面，我看了心想：「啊，一樣耶。」《乘浪之約》最早的視覺有水中擁抱的場面，不過《水底情深》（17）也用類似的畫面作為主視覺。這種偶然的一致就是會發生呢。

—— 這種事滿常有的喔，應該是各種元素的組合或時代性催生了這種共時現象吧。

湯淺　不知道耶⋯⋯碰到這種情況，我會希望搶先播映作品，不過總是不太能如願（笑）。不過基本上，只要我不是懷著抄襲的想法做出類似的東西，我就不會去更動！

—— 最後不是一個直截了當的快樂結局呢。

湯淺 也有人希望這樣。不過我不只希望小朋友看，也希望更高年齡層的觀眾來看，所以覺得不要做成太明確的圓滿結局比較好，我是這樣判斷的。做這部作品時，我想要盡可能聽聽別人的意見，也許可以說這就是我傾聽他人意見的結果吧。不過我也明白了一件事，就是傾聽他人意見過了頭工作會很難有進展（笑）。

其實一開始做到尾聲的部分時，我是想要做成圓滿結局的啊，不過《你的名字》也那樣做了吧。我沒那樣做還是比較好吧，好險呢（笑）。

工作時推了我一把的 音樂們

《奇幻之旅》
（披頭四）

1967年發行，英國搖滾樂團披頭四主演電視
電影《奇幻之旅》的原聲帶。

《挖！》（dig!）
（漢斯·達弗）

1996年發行，荷蘭次中音薩克斯
風手漢斯·達弗的專輯。

《OK電腦》
（電台司令）

1997年發行，英國搖滾樂團電台司令
的第三張專輯，被譽為90年代英搖的金
字塔。

#8

工作時放的歌相當重要。會影響工作的步調，所以我會以貼近自己的基準來選擇呢。比方說披頭四的《奇幻之旅》，我在想《蠟筆小新》的設計時常聽。總覺得聽有迷幻味的歌曲，畫面會比較容易在腦海中湧現。

漢斯·達弗的《挖！》是足球節目播放名場面集錦時用的配樂，我以前就買了專輯回來聽。這是氣氛非常熱烈的拉丁系爵士樂，也是我做《蠟筆小新》常聽的音樂，它的氣勢感覺會讓我的手動得更快。

不過，我不會因為工作繁忙就一直放嗨歌，比較沉的曲子我也能聽。電台司令的《OK電腦》收錄的〈偏執狂機器人〉是我做《貓湯草》的時候常聽的歌。它和作品風格很搭，當我在做那種內容的作品時最適合聽了。雖說如此，那它在畫圖速度很重要

的原畫趕稿期會給人工作的幹勁嗎？說起來也不會。

「唉，我為什麼非得做這麼多工作啊？」當我一這麼想，帶著某種自暴自棄的能量就會湧出，動作就會變快了（笑）。

我以前經常像這樣聽歌來振作精神，現在好像不太聽了呢。因為想故事時反而會分心。最近不是播音樂，而是會播網路上的影音呢。

在第一部Netflix作品

《惡魔人
crybaby》

當中進行的「挑戰」

《惡魔人 crybaby》

紀念永井豪畫業50週年的《惡魔人》動畫化企劃,在Netflix上全世界同時放映。高中生不動明受到童年玩伴飛鳥了的邀請參加派對,參加者一個接一個變身成惡魔,襲擊眾人。不動明原本非常害怕,後來卻突然和惡魔合體,變身成為惡魔人。

製作年:2018年　原作:永井豪　導演:湯淺政明　腳本:大河內一樓　音樂:牛尾憲輔　角色設計:倉島亞由美　動畫製作:Science SARU　配音:內山昂輝、村瀨步、潘惠美、小清水亞美、田中敦子、小山力也等

——《惡魔人 crybaby》是湯淺先生第一部串流播映動畫，平台是Netflix。而且改編的是永井豪先生的《惡魔人》，原作有很多死忠粉絲呢。

湯淺 改編候補作品有好幾部，最後出線的是《惡魔人》。我還記得自己高中時代讀到永井先生的原作漫畫時大為震驚，它幾乎可以說是帶給我最大衝擊的漫畫。從沒想過我自己會有將它改編為動畫的一天呢。

——原作有許多死忠粉絲的原因，似乎有一部分就在於這個「衝擊性」呢。

湯淺 它和我們小時候看的漫畫或動畫不一樣，散發一種「不是要給小孩子看」的感覺啊。開頭還很像一般的正義英雄漫畫，但後來的情勢越來越詭譎。主角想保護的家人接連以殘忍的方式死去，這種劇情安排通常不會出現在給小朋友看的漫畫裡。著手動畫化這麼艱難的作品確實是一大挑戰，讓當時的我躍躍欲試。

——湯淺先生選擇做某部作品的契機常常是「挑戰」呢。

湯淺 有些企劃會有一定程度的可預測性，會讓你心裡有個底：「這部作品

要這樣做。」但我更傾向選擇自己不知道「怎麼做才會最好」、「自己該如

何去做」的作品，以結果而言就成了「挑戰」（笑）。

做《惡魔人》時的一大問題是，如何更新時代性。原作漫畫在1972年

發表，距今已經是大約50年前了。永井先生的原作漫畫在當時也屬於非常獨

特的作品，架構呈現出非常不可思議的平衡感。而我們改編動畫時能否把它

們描寫成現今21世紀發生的事情，且不會讓觀眾覺得不對勁呢？這就是我們

投注心力的地方。就這角度而言，我認為我們應該可說是做出了「成果絕佳

的作品」。

——原作主角是穿著學蘭制服的不良少年，這部分在動畫中被改掉了，音樂

則加入饒舌的成分。

湯淺　「穿著破爛學蘭制服的不良少年揮舞鎖鐮」如果直接搬到現代來，會

變成搞笑場面吧？永井先生當初也說，這總之就是一個極端的故事，如果

用普通的方式去描寫，讀者不會三兩下就買單。創作當時，他不斷尋找著平

衡：多少加入搞笑成分來打造調性豐富的世界觀，同時讓讀者覺得「那種事也有可能發生在這裡」。我沒有精確地還原他的說法，但我認為他的意思是這樣。

—也就是說永井先生當時也在錯誤中摸索前進呢。

湯淺　女主角美樹這個角色在漫畫中是用江戶人那種粗魯的口氣說話，動不動就要跟人幹架，還會掏出鋸子。是很有永井先生調調的女角，但現在沒有這種女高中生了。

—《破廉恥學園》式的角色。

湯淺　應該說是《亞馬尻一家》吧。永井先生的角色可以快活地存在於他的漫畫世界中，絲毫不會產生不對勁的感覺，因此魅力十足。美樹和老大（木刀政）正是其中的典型。不過將他們直接搬進動畫裡頭的話，我認為應該會跟作品格格不入。以前的影像化作品似乎也會配合時代進行調整，但改得太樸素的話是不是反而會不太對勁呢？我有這樣的想法，因此極力將誇張、男

孩子氣的感覺保留了下來。

——串流剛開始播映當時，腐女的要素引起了騷動。您是有意為之嗎？

湯淺 我並沒有「好希望作品受腐女歡迎」的想法，不過Aniplex的製作人的提案也發揮了一些影響，我才決定做成男性情誼濃厚的作品。童年時代玩在一起的明和了重逢時，有一場兩人擁抱的戲，擔任原畫的人交給我的分鏡是「了抱著衝入懷中的明，然後直接轉了一圈」。「這樣真的好嗎……」我苦思了一個月左右（笑）。

——完全沒問題不是嗎（笑）？

湯淺 我認為這裡的安排會定調製作方的意圖，最後給人越線的感覺呢。我給過的時候應該是有考慮到腐女的看法（笑）。

這麼說來《犬王》好像也有類似的狀況。它也是描寫男性情誼的作品，角色動不動就裸體，而且身上還有六塊肌，褲子繃得很緊。雖然是想要追求以前的搖滾樂手的感覺，但看起來也是有那麼點服務腐女的味道（笑）。

—— 湯淺先生，那些表現都都no problem啦（笑）！《犬王》使用搖滾樂，不過這部用了饒舌樂呢。

湯淺 有一部片名我已經忘記的音樂劇電影是這樣演的：一位太太坐在圓木上開始自言自語說「好累啊」之類的，接著嘴裡吐出的抱怨漸漸變成歌曲的感覺，整個發展非常自然，讓我心想：「原來啊，只要這樣安排就不需要『我現在開始要唱歌囉』的預備動作了。」而且饒舌樂的話，角色只要稍微搭著曲子說話就會成為音樂，就算開口唱歌也不會怪怪的。既然饒舌歌手的自然姿態，就是吐露自身想法或現狀、說出不滿、一面diss別人一面唱歌，那麼原作裡的混混集團由他們來替代也是可行的。

以前那些以歐洲為故事舞台的動畫經常有個情境，就是吟遊詩人在廣場一邊彈唱，一邊以說書人的身分說明故事內的狀況。而我認為，本作由饒舌歌手來代替吟遊詩人的話，他就能自然地解說狀況了吧。而且看完《SR埼玉的饒舌歌手》（90）後，我也建立了「饒舌文化已自然地在日本扎根」的認知呢。

以自己的方式，堅守自己對原作的敬意

——據說台詞也很對原作讀者的胃口。

湯淺　我也是原作迷，所以知道什麼台詞不能拿掉。當然了，觀眾之間也有「明明就拿掉那個了」、「他改掉了那句台詞」等憤怒的聲音，也有人氣呼呼地說「為何（不動明）沒有鬃」。

還有，許多原作迷希望我們用更爽快、更視覺奇觀的方式表現主角的惡魔感以及暴力性。我也喜歡原作漫畫，所以理解他們的心情，但我想要在這次的製作架構下走工作人員能夠走的方向，因此沒往原作迷希望的方向過去。

不過我認為我們有試圖表現出惡魔從戰鬥中感受到快樂這點就是了啦。

在這當中，我所死守的是對原作抱持的敬意。我認為我用自己的方式堅守了這部分，許多原作迷應該也都感受到了。

——聽說電視動畫版《惡魔人》並沒有演到故事最後呢。這動畫劇集（72～

73）中，主角好像沒和惡魔族分出勝負就結束了。

湯淺 我的版本好像是第一個講完整個故事的版本喔。過去的OVA（《惡魔人 誕生篇》（87）、《惡魔人 妖鳥死麗濡篇》（90））集結了許多厲害的動畫人，製作出非常濃烈的形式，受到許多人支持，但沒有把故事說完。

聽說和預算有關，但也不知道到底是怎樣呢？

我的版本算是描繪出了結尾，讓永井先生也十分開心，說：「多虧你們做完整部。」

——片名加了「crybaby」這個副標題，理由是什麼呢？

湯淺 我的記憶有點模糊了，不過應該是大家聊到「想要一個特徵來表現明這個角色」，擔任腳本的大河內（一樓）先生於是提案：「用哭泣如何呢？」於是呢，為了將這特徵巧妙地嵌入故事中，我們讓明不斷為了他人哭泣，但了不能理解這點。他不了解「悲傷這種感情」。不過最後明死掉的時候，他終於對明哭泣的理由感同身受了。我們當初應該是這樣想的。觀眾最

後會理解明這麼愛哭的理由，因此加了副標題「crybaby」。

在串流平台才會收到的觀眾反應

——這是您第一次上串流平台的作品，也是您第一次和Netflix合作，感覺如何呢？

湯淺 和Netflix合作的話，會在放映前就將所有集數完成、交給他們。做電視動畫的話，可以看一開始播映時的觀眾反應，要中途轉換方向、微調、進行各種修飾都辦得到，不過一次交出所有集數的情況下就不行了。

不過呢，由於已經交差了，夥伴們就能在首映日聚集在一起邊喝邊慶祝。

原本想說，等個五個小時左右應該就會開始收到觀眾回饋，結果呢，可能是因為原作超有名吧，看完全部並開始發表感想的強者比我們想像的還早出現。由於是Netflix，世界各地的各種感想果真會一次冒出來，這點也很有趣

呢。

收看的人相當多，我們也收到許多良好的反應，不過當時Netflix不會直接把數字顯示出來，因此作品到底有沒有獲得成功我們實在搞不清楚。不過它後來拿到美國的Crunchyroll動畫獎，應該算是引起很大迴響、獲得高度評價的作品。

有幾話的作畫品質不太好，成果並不是整體而言都令人滿足，不過以永井先生為首的大多數人反應都很好，讓我覺得能製作《惡魔人》的動畫真是太好了。

心愛的漫畫家

高野文子

漫畫家。1957年11月12日生，新潟人。1979年以〈絕對安全剃刀〉於商業漫畫雜誌出道，曾出版《琉璃小姐》、《巴士四點見》等作，2003年以《黃色之書》獲得第7回手塚治虫文化獎漫畫大獎。

大友克洋

漫畫家，電影導演。1954年4月14日生，宮城縣人。1973年漫畫家出道，主要作品有《童夢》、《阿基拉》等。曾親自執導《阿基拉》（88）、《蒸氣男孩》（04）等動畫電影。

松本大洋

漫畫家。1976年10月25日生，東京人。1987年以漫畫家出道，代表作有《惡童當街》、《乒乓》、《吾》、《Sunny》等。曾擔任電影《犬王》的角色原案。

我超喜歡高野（文子）小姐呢，她第一本短篇集《絕對安全剃刀》[5]的每一篇都很好，不過當中的〈田邊家的小鶴〉營造出的意象十分驚人。那是得了失智症的老奶奶的故事，她那個角色的畫風像是換裝紙娃娃。其他事物的模樣都很寫實，只有老奶奶是著色畫的少女。讀者最後會明白這個安排是怎麼一回事，不過她用那樣的表現來畫那樣的故事真是嚇了我一跳。高野小姐的《琉璃小姐》和《巴士四點見》也都畫得超級好。她會用非常柔雅的畫風，細心地將人類

#9

無意間的舉止、腦海中略過的事情轉化成漫畫。角色盯著巴士上前一個座位乘客背部的西裝布料接縫，把它看成紅磚，然後想像砌牆的畫面。她擁有優秀的想像力，因此大家在內心深處隱約進行的思考都會被她確實地賦予優雅的形貌。她以日常為故事舞台來訴說這些事情，而且那些日常的表演，或者說姿態，都描繪得極好。高野小姐在動畫師之間非常受歡迎的其中一個理由，應該就是這種作畫方面的高明。

其實我也很想和高野小姐一起工作，一度請她做了一些設計。不過那個企劃最後

5 中國版書名為《翻面的黑貓》。

沒過，中斷了。她是我有一天會想試著挑戰動畫改編的漫畫家之一。

另一位是大友（克洋）先生，他是我們在學生時代的英雄人物，真的是給人一種引領時代的感覺。他的漫畫原本其實滿寫實的，後來科幻色彩越來越濃厚，跑去當動畫《幻魔大戰》的角色設計，再拋出《童夢》嚇我們一跳，然後不就是《阿基拉》了嗎？導了幾部動畫短片之後，他親自將《阿基拉》動畫化，擔任導演。有了《阿基拉》這個契機，動畫的寫實表現開始朝各種方向進化。大友先生就是這樣

一個開拓時代的人，我認為他真的很厲害。

然後呢，還是要提松本（大洋）先生。松本先生的畫也很寫實，但蘊含著某種詩意，台詞也寫得很帥，自在的取景角度、跳躍也很有趣。畫風也有很多種，一直在改變、進化，這部分也很有趣呢。他是不斷在創作的巨匠。所以呢，我真的很想將《花男》動畫化呀！

（笑）

133

目標是打造一部直截了當的戀愛故事

《乘浪之約》

《乘浪之約》

曾獲第22屆上海國際電影節金爵獎最佳動畫片獎、錫切斯國際電影節最佳動畫長片獎等獎項。熱愛衝浪的大學生雛子因為某次火災騷動認識了消防員港，兩人陷入愛河。

上映年：2019年　導演：湯淺政明　腳本：吉田玲子　角色設計・總作畫監督：小島崇史　動畫製作：Science SARU　配音：片寄涼太、川榮李奈、松本穗香、伊藤健太郎等

—— 《乘浪之約》（19）是一個青春戀愛故事呢，原創腳本由吉田玲子小姐操刀，您做《宣告黎明的露之歌》時就和她合作了。

湯淺 這部作品感覺比《露之歌》更往前邁進了一步，我們的目標是做出能夠吸引更多人來看的作品。製作團隊也有相同的打算。「我們把目標客群年齡往上提，做一部戀愛電影吧！」「好！了解。」大概是這樣的感覺。我認為描繪戀愛故事的動畫意外地少啊。有可能只是我沒看，不過直截了當的戀愛故事很少吧？

—— 好像是呢。

湯淺 我們透過這部作品想要描繪的主角情侶，是一對站在幸福巔峰的愛人，除了兩人世界之外什麼都看不進眼裡那種。觀影的感覺會像是在婚禮不得不看新郎新娘的影片那樣，懂我意思嗎？對當事者而言會是充滿美好回憶的影片，但第三者看了只會苦笑：「真拿你們沒辦法呀。」那樣的感覺。

—— 很好懂的譬喻（笑）。

湯淺　更過分一點說，就是所謂的愛放閃情侶。我想要描繪一對情侶相信這世界是為了他們兩人而存在的那個瞬間。不是電影裡會看到的那種時髦情侶，而是隨處可見的、非常非常普通的情侶關係吧。

——兩人被「水」這個元素連結在一起。衝浪者和消防員呢，女生是衝浪者，男生是消防員。

湯淺　我還是希望和《露之歌》有呼應，而且如果將兩人的共通點設定為「水」，我們就能描繪水造成的變形了。

選擇衝浪的理由則是：我認為它是距離我最遙遠的運動，不過我也對它有興趣，而且這麼一來，價值觀距離我最遙遠的人可能也會看吧（笑）。

還有，「乘浪」常常被拿來做人生的比喻，要製造出戲劇性應該也很容易。衝浪者女主角被捲入火災騷動，因而和消防員男主角相遇——這樣的設定好像有種愛情喜劇的感覺，應該很不錯吧，我那時心想。

這次腳本的進展頗為順利。《露之歌》的時候，我決定要在寫腳本的過程

中尊重大家的意見，內容變來變去，時程大為耽擱，最後在手忙腳亂的狀態下不得不採取一些巧妙的花招來克服問題。於是呢，這次我基本上是以自己的感覺為中心，一面確認大家的看法一面進行定案，不過可能第二次也熟能生巧了吧，整個進展非常順暢，一個單純的戀愛故事就這樣誕生了。

同行的看法也類似「湯淺先生做了一個簡單易懂的戀愛故事」，評價很好。

——雖然易懂，但女主角把變成幽靈的男友放入水中、帶著他走來走去的描寫很超現實呢。我很喜歡就是了。

湯淺 雖然目標是做出直截了當的愛情故事，但還是會想放進變化球啊，畢竟做的是動畫呀（笑）。旁人來看會覺得：「這個人沒問題吧？」有點恐怖類型的感覺，但本人覺得能和幽靈一起出門是非常開心的事。看起來也像是女主角太過悲傷、產生了妄想，會放進這個橋段是因為我喜歡讓作品看起來不像一個普通的愛情故事。該不該讓他現身這點，我猶豫了一下，不過後來想說簡明易懂地咚一聲跑出來好像會比較好。

想把自己在意或佩服的事情做成動畫

——還有一個令我在意的點，就是描繪了許多食物，咖啡呀、漢堡之類的，還有歐姆蛋看起來也很好吃。難道湯淺先生是在向宮崎駿先生看齊嗎？

湯淺 我這個人很貪吃，原本就對食物很感興趣。

做原創電視動畫《獸爪》的時候，我請原（惠一）先生給了我一些建言，他說在擅長的地方決勝負比較好，要我試著把自己在意的事情或自己的興趣放進動畫中看看。我現在也會這樣。

於是呢，我在這部作品中放入了料理，也放了咖啡。煮飯原本就是我的興趣，咖啡則是感興趣但不怎麼懂。我對喫茶店也很感興趣，所以也一起放進了作品中。

因此並不是想要效法吉卜力喔。在人類的慾望中，食慾屬於誰都可以追求的一種，放進作品的食物很廣泛也不會收到什麼怨言，我認為這點很好。

——也就是說，只要看電影就會知道湯淺先生製作時著迷於什麼囉？

湯淺　不知道會不會耶（笑）。

還小的時候，假日的飯菜是由我負責煮的，我經常用前一天的冷飯做炒飯。不過我總是炒到焦掉，沒辦法高明地端出飯菜。長大後看電視的烹飪解說節目才知道，用家庭的火力炒飯時要先預熱炒鍋，盡量不要讓鍋子冷掉才不容易焦。我照做之後真的不焦了。原來啊，小時候我開小火想避免炒焦，結果反而導致炒飯焦掉啊，我恍然大悟。

個性使然，我知道原本不知道的事情就會很開心，因此那時我興奮地想：「原來如此，烹飪是科學啊！」於是我甚至開始實驗性地嘗試各種食材切法、下鍋時機，學到了訣竅。當時也很熱衷地思考一次烹煮數道料理時的步驟順序呢。我不斷做炒飯和中式料理，在作品裡也反映了出來。《獸爪》裡也有炒飯的橋段喔。順帶一提，我練習過做蛋包飯，下了不少工夫，後來就做得出《乘浪之約》裡頭那種黏呼呼又鬆軟的蛋包飯了（笑）。

我呢，會想把自己感到嶄新或佩服的事物放進動畫裡。塞入我的「咦！」

和「哇——」（笑）。

——原來如此！那《乘浪之約》後來收到什麼樣的反應呢？

湯淺　沒有留下大家期待的成果。感覺沒有傳到我們希望的客群那裡，反應不佳的理由可能也有很多種吧，但也都是我的想像，老實說我並不清楚。果然不會像《你的名字》那樣一飛沖天呢（笑）。

可以有些部分保留給觀眾詮釋，不需要過度說明

——《你的名字》大紅的理由之一是有人認為故事不說明「兩人為何被命運的紅線綁在一起」是件好事，但我是會想要知道理由的那派。也有人說，沒說明理由的話，現在的年輕人比較能投射自己到角色上。不知是怎樣耶？

湯淺　我確實聽說那種不太描寫理由的手法很流行。內容雖然不太一樣，不

過原（惠一）先生做蠟筆小新穿越時空跑到戰國時代的劇場版（《電影 蠟筆小新：風起雲湧！壯烈！戰國大會戰》（02））時也沒有詳細說明小新穿越時空的原因。我想起來了，當時一起工作的腳本家說，現在這個時代比較偏好那種安排。所謂「事件」就是會像九一一或日本的大地震那樣無預兆、無意義地發生。反而是一一說明才給人一種刻意的感覺──聽說最近劇場界的故事發展全都走這個路線。

現在感覺趨勢又變了，不過作品的發表時間和傾向不同，也許又會有種種不同差異。只要呈現出大家追求的強烈魅力，大家就不會在意細節嗎？還是說只要作品妥善地成形，沒有那種說明也沒關係？不論到底是怎樣，我們這些創作者得再多多思考這些事才行呢。

──我不是很確定呢，我看《你的名字》時對那個缺漏的部分相當在意。吉卜力作品不是也有很多說明不足、令人在意的地方嗎？

湯淺 因為吉卜力作品可以靠「品牌力」來硬幹啊。我非常尊敬宮崎先生，

也把他當成心目中的英雄，不過我喜歡的大多是初期作品，例如《柯南》

（《未來少年柯南》（78））和《卡里城》（《魯邦三世　卡里奧斯特羅城》

（79））。不過在一般世人看來，宮崎先生做的作品全部都很有趣。不過那樣

也仍舊是一件令人尊敬的事情呢。能到那地步就無敵了（笑）。

——確實（笑）。

湯淺　還有，我認為圖像的力量也很關鍵。做動畫時，就算內容很有挑戰

性，作畫的部分如果太弱還是很容易被抨擊，如果很強的話就不太會被嘴。

我想問題就在畫的說服力吧。電影或動畫果然是影像娛樂呀。

我也很喜歡的（克里斯多福·）諾蘭導演每次拍的片都有令人稍微失笑的

小地方，但沒什麼人會吐槽。八成是因為他創作的畫面具有壓倒性，讓大家

都陷入沉默了吧。

我的 最愛

喜歡的愛情故事

《殉情記》

原文片名：Romeo and Juliet
1968年製作／英國、義大利合製
導演：法蘭高・齊費里尼
演員：奧莉薇亞・荷西、李安納・韋定、麥可・約克等

《羅密歐與茱麗葉》

原文片名：Romeo + Juliet／1996年製作／美國
導演：巴茲・魯曼
演員：李奧納多・狄卡皮歐、
克萊兒・丹妮絲、約翰・李古查摩等

《蝙蝠俠大顯神威》

原文片名：Batman Returns／1992年製作／美國
導演：提姆・波頓
演員：麥可・基頓、丹尼・德維托、
蜜雪兒・菲佛等

144

#10

老實說，我沒有喜歡的愛情故事……應該說那是我應付不來的類型（笑）。我會想要克服這件事，但看的方向總是盡量偏往自己的興趣，就像《獸爪》那樣……啊，我高中的時候看了《殉情記》，迷上奧莉薇亞·荷西，有陣子甚至會一直哼電影主題曲！

這麼說來，（李奧納多·）狄卡皮歐版的（《羅密歐與茱麗葉》）我也很喜歡，印象中它一直努力要把李奧納多拍得很帥氣，髮型總是很正點啊。故事場景設定在南美洲（墨西哥）也別有風情，極端的設定和演出手法很多，乾脆設定一個虛構的都市改拍科幻風好像也行得通？會這麼說是因為它讓我覺得，莎士比亞的古典作品竟然能脫胎換骨到這種地步。

大概就這樣吧……提姆·波頓的《蝙蝠俠大顯神威》也是很喜歡喔。講的是蝙蝠俠和貓女的宿命之戀。波頓拍第一部《蝙蝠俠》的時候，我還搞不懂他想要做什麼，到了這一部，也就是第二部的時候，我就很清楚他的意圖了。吉勒摩·戴托羅的《地獄怪客》也一樣，第一部賣座在於是得到製作續集的機會後，導演的風格會變得更顯著，變得更好呢。

145

再度改編已影像化數次的作品⋯⋯

《日本沉沒2020》
想描繪的事

《日本沉沒2020》

改編自小松左京的科幻小說《日本沉沒》，在Netflix平台於全世界放映。2020年，東京奧運閉幕後，大地震立刻襲向日本。國三生步和家人想要設法逃離東京，但擺在他們眼前的事實是「日本沉沒」⋯⋯

製作年：2020年　原作：小松左京　導演：湯淺政明　腳本：吉高壽男　音樂：牛尾憲輔　角色設計：和田直也　動畫製作：Science SARU　配音：上田麗奈、村中知、佐佐木優子、寺杣昌紀、吉野裕行、森奈奈子等

——我認為小松左京和湯淺先生是不太有人會想到的組合耶。

湯淺 我也覺得（笑）。我自己首先就想不到這個企劃，反而對它產生了興趣。自己也想像不到成品會長什麼樣子，所以決定豁出去試試。這樣有可能讓不同的客群看到作品，對於工作室（Science SARU）而言也會成為新挑戰，覺得會帶來良好的經驗。

原作當然表現了一種奇觀，不過至今完成的電影不也是嗎？而觀眾會用串流服務收看這部新改編，旁邊同框都是些好萊塢影集或電影。而且這次是改編動畫，這點也超乎想像。超乎想像的事情一大堆啊（笑）。

——湯淺先生對這種企劃真的沒有招架之力呢（笑）。

湯淺 會忍不住想挑戰看看（笑）。

這個企劃最早是考慮拍真人版，後來到了某個時間點，主事者覺得做動畫也許比較好，於是找上了我們。對方一開始就說不用跟著原作走，在那個階段準備給我們的元素是「和奧運有關」、「聚焦於家族」。對我們來說，聚焦於少數角色比呈現奇觀還來得有現實性，也比較容易更新作品內涵、讓

它符合現在的時代。就這層意義而言，事前準備算是相當周全呢。

——《日本沉沒》至今曾兩度翻拍真人電影，有1973年製作的森谷司郎導演版，和2006年的樋口真嗣導演版，電視連續劇版包含最近才播映的，也翻拍了兩次。在日本算是家喻戶曉的作品呢。

湯淺 我有看過1973年版的印象，這次為了製作動畫又重看了一次。2006年版則是第一次看。看書時最早接觸到的是齊藤隆夫的漫畫版，它和原作最為接近，因此我先讀它，再讀原作小說和續集。

聽說小松先生原本寫這部作品是想模擬日本這個國家消失後，日本人會何去何從。可是呢，他非常扎實地書寫日本沉沒的過程，用光了時間，故事還在前半就完結了，聽說是這樣啦。小松先生後來也想親自寫故事後續，但沒有寫成，最終才讓其他作者延續小松先生的意圖寫出續集。

包含電視劇在內，原作已經影像化好幾次，而且日本也經歷了大地震，在這之後還聚焦於天變地異的過程展開故事的話，可說是一種荒唐的策略。

小松先生不惜從地震開始一路描繪到許久之後發生的大災害──一個國家沉

沒，他希望刻劃的終究是日本人在那個處境下的心理吧。

我自己也對那部分感興趣，另外也想處理一個疑問：現今的國民意識或

「國民」到底是什麼？距離國家中心人物無比遙遠、得知日本即將沉沒也沒

太大感觸的市井小民，對於接踵而來的天變地異會抱持什麼樣的想法呢？我

當時打算一邊思考這些事情，一邊製作作品。

──封面印著湯淺先生插畫的《押井守之誰是日本人!?》當中就有押井先生

的獨門考察呢。他說《日本沉沒》當中，政治界黑幕掛在嘴邊的那句「什麼

都別做才是上策」清楚地表現出日本人心中的感情。

湯淺 是的，因此那本書我也讀得津津有味。肺炎疫情期間發生的許多事

情，也都給人那種感覺呢。

──真的，「什麼都別做才是上策」正代表了那時的氣氛。

湯淺 不過從以前開始，「最終還是決定什麼也不做」就是我最討厭的事。

疫情期間，有許多人對於政治方針採取強烈批判，而「我們就老老實實等到疫情平穩下來吧」這種保守又粗略、毫無先見之明的意見蔓延於那些人之中。另一方面，也有一些人並未出聲，基於自己的意志和責任感默默採取行動。我不想做一部作品給前者那些「等待」就好的人，不想滿足他們的要求；我也不想看英雄活躍於政治場合的奇幻片。我想要描繪後者這個群體，於是決定把這次的作品帶往那個方向。當時我提防著一件事，那就是不要成為國族主義的幫凶。這是我苦思最久的事呢……說是這樣說，疫情前整個製作作業就已經結束了。

主題是「如何與『我是日本人』這件事共處？」

——Covid-19釀成疫情後，我想有很多人又重頭開始思考「日本人」這個概念了。

湯淺　我想，包含我自己在內的平凡人，平常不太會深思國民性、身為日本人這件事，但另一方面，也會有日本被稱讚自己也會很開心、被看扁就會火大這種單純的心情。這種感情到底是什麼呢。

雖然也會覺得自己只是窩在「我是日本人」這個事實的屋簷下，或只是被這事實拖著走，不過日本會像現在這樣作為國家成立，就代表有人拚死拚活、以極為現實的方法支撐著這個國家呢。這次的作品聚焦在前者的模糊想法上，希望讓大家思考⋯⋯我們該站在什麼樣的立場上，和「我是日本人」這件事共處？這就是我自己訂下的主題。

——在我看來，和原作不同的地方是對角色多樣性有所考量，像是主角姊弟設定為混血兒，因此旁人不肯讓他們上救生船，還有凱特這個角色是LGBTQ意識的展現。

湯淺　整體而言，我想要從各種立場來描述狀況，讓觀眾更容易看清自己擁有的意識。是因為國籍才自認為是日本人嗎？還是因為血緣關係？外表？還

是因為精神結構的狀態呢？我在想，從海外來到日本的人，會不會比漫不經心地生活在日本的人擁有更強烈的國家意識呢？生活在海外的日本人是不是也會有同樣的意識呢？

被分類為某國國民的情況下，有人會因為國籍蒙受恩惠，也會有人受到限制或遭逢較多負面效應。現下有個風潮是嘴巴上說著多樣性，實際上反而想要進行歸類，而我創造凱特這個角色時是希望他成為不受那風潮所囿的存在。

因此和ＬＧＢＴＱ也沒有關係。是國家要人、是一般人、是年輕人、是長者、是男是女——和這些也都沒有關係。比方說，你是因為大坂直美選手是日本人才支持她，這就是一種分類吧？大谷翔平選手如果不是日本人，非棒球迷會激動到這個地步嗎？而我描繪的凱特，是想要逃離那所有分類和認知、活出自我的人。也許有點奇幻，但在我的設定上，他是不因分類受惠也能靠自身力量存活下來的人。也就是說，只靠自己的力量存活下來，可以是

擺脫分類的一種手段，我的想法是這樣的。

我選擇那個結局，也是希望那對姊弟最終不要窩在國籍的屋簷下，領受多少恩惠，就靠自己的能力償還給國家多少，藉此和國家成為對等的存在。我將他們描寫成沒有標記的個人，立足地甚至在多樣性或全球化等分類之外。對我而言這是很重要的。

——也就是說比世間的價值觀更前進了一步，是這樣子吧。順著世間的價值觀來看，這部作品中的角色咻咻咻地死掉也很驚人呢。

湯淺　基本上故事中發生的是前所未見的天地變異，畫面外應該還有更多人死去才對。只有主角的家人不會死就太不自然了，而且他們在求生技能方面完全外行，也會招來意外的危險。這部作品，我希望用平淡的、危機感薄弱的調調去訴說故事，所以處理到死亡時也盡量避免戲劇性。

為了方便宣傳，我們明說主角是姊弟，但我想要製造出不知道誰會倖存下來的感覺，幾乎每次都是我提議要賜死誰。在Netflix上會和海外影集同列，

因此我認為營造出不知誰會死掉、不知誰會活下來的氣氛，才會成為影集吊人胃口的元素。這是我如此安排的原因之一。

沒有人從俯瞰全局的角度掌握狀況，也沒有採取最好的行動，所以實際上大家沒得救才是比較自然的。角色不斷死去，觀眾以為是主角的人也接連死去。觀眾只需要把災害本身看成無法應對的事物，然後去關注角色之間的人際關係、他們的思考或念頭就行了。

新作連發，工作現場大混亂⋯⋯

──話說，這時期的湯淺先生新作連發，感覺非常忙碌，這部作品您參與到什麼程度呢？

湯淺　那時《乘浪之約》如火如荼製作中，還一邊做《別對映像研出手！》、《超級小白》、《犬王》，然後弄《日本沉沒》的腳本。

我認為《日本沉沒》的內容很嚴肅，分寸拿捏比《映像研》容易。那時的系列導演也希望我交由他發揮，而且他不是很喜歡我來把關，所以腳本完成後，我將一定的權限交給了他。《超級小白》我一路跟到看完分鏡為止，之後就交給霜山（朋久）導演了。《映像研》啟用了許多年輕人，而且當中有許多人是第一次做動畫，所以我認為給他們機會的同時，我有必要監督整體狀況。

然而，《乘浪之約》結束後，《日本沉沒》的進度延遲了，除了第1話以外，交上來的分鏡都不是嚴肅路線。系列導演在那個時間點交棒給下一個人，他盡可能修改了分鏡。不過，能夠設定寫實風格作畫的人很少，有許多橋段都無法呈現出腳本預想的嚴肅描寫，我們被迫進行補救作業。

──光用聽的就覺得十分混亂呢。

湯淺 這樣下去，新任的系列導演可能也無法如願應對，因此我中斷了《犬王》的分鏡工作，自己也從《日本沉沒》的分鏡改起，並協助修正成果很

差的作畫，不過進度還是比我想的慢。音效也扎實地做好，配音、交件我也都出席了，但接下來輪到《映像研》也冒出分鏡或作畫描寫很艱難的集數，沒什麼人可以重新設定必要的場面，所以也得要我去做，大概是這樣的感覺……兩部作品的修改工作，我都扛了差不多的分量，不過時間和人員都很短少，《日本沉沒》又因為是寫實風格的關係，修改工作極為困難呢。

——而且《日本沉沒》還有劇場版呢。

湯淺　一方面是因為聲音做得很好，作畫完成前就決定要做劇場剪接版了。我們以不補畫新畫面為前提，在整部劇集完成後削減作畫較弱的部分、減少卡卡的地方，盡可能重新剪接成可以順暢觀賞的狀態，然後上映。

我 的

最 愛

想要重製看看的電影

《飄》
原片名：Gone with the Wind／1933年製作／美國
導演：維克多‧弗萊明
演員：克拉克‧蓋博、費雯‧麗、萊斯利‧霍華德等

《一首PUNK歌救地球》
原作：伊坂幸太郎／2009年上映／日本
導演：中村義洋
演員：伊藤淳史、高良健吾、多部未華子等

《俘虜》
原片名：Merry Christmas Mr. Lawrence／1983年製作
日英紐澳合製
導演：大島渚
演員：大衛‧鮑伊、湯姆‧康提、坂本龍一、北野武等

158

#11

《飄》在「想要動畫化的小說」那個單元已提過，不過我個人覺得白瑞德太可憐了，會想重拍一個不同視點的版本來拯救他（笑）。

《一首PUNK歌救地球》是伊坂幸太郎同名小說改編的真人電影，我覺得改編成動畫應該也會很有意思，所以在此提它出來。故事描寫一個即將迎來末日的世界，被意外人物的活躍行徑拯救。

做成動畫的話可以強調角色的動作，我認為應該可以添加有別於真人版的趣味呢。

基於相同的理由，我也選了《俘虜》。作品裡坂本龍一的音樂很棒，帶給我很大的啟發。明明在戰場上，坂本龍一的角色卻化著妝，這種耽美感如果是以動畫來表現，應該會三、兩下就被觀眾接受，而且還能做得更耽美。我想徹底用少女漫畫

世界的風雅圖像來加以表現。不過實際上我應該畫不出來，大概也沒有不斷畫那種圖的毅力，要是能交給擅長的人來作畫就好了呢（笑）。

159

創作人的「雀躍感」也傳達給了觀眾

《別對映像研出手！》

《別對映像研出手！》

曾獲第24回文化廳媒體藝術祭動畫部門大獎，並獲選美國紐約時報「The Best TV Shows of 2020」等。相信「設定即生命」的高一動畫愛好者淺草綠、擁有製作人特質的金森沙耶加、立志成為動畫師的水崎燕創立了「映像研」。

製作年：2020年　原作：大童澄瞳　導演：湯淺政明　腳本：木戶雄一郎　音樂：OORUTAICHI　角色設計：淺野直之　動畫製作：Science SARU　配音：伊藤沙莉、田村睦心、松岡美里、花守由美里、小松未可子、井上和彥等

——好啦，接下來要聊NHK播映的《別對映像研出手！》。它是不是湯淺先生最紅的作品呢？

湯淺 我也不確定耶。做完之後也很忙碌，而且疫情也開始了，幾乎沒有和人碰面的機會，嘗不太到作品變紅的真實感呢。電視動畫不會留下數字，所以我實在滿無感的。雖然我聽說前東家亞細亞堂那邊有人說：「湯淺先生也終於出頭天了呢。」（笑）但老實說，我自己沒什麼感覺。甚至覺得，我們當初應該可以做得更好。儘管如此評價還是很高，就代表原作的內容果然是觀眾所追求的吧。大概只有這種程度的想法。

我離開公司（Science SARU）的時間點也是緊接在放映結束後，失落感很巨大，整個人很沮喪，可能也影響了我看待這部作品的感覺呢。實際上如何呢？

——哎呀，就像亞細亞堂的人說的那樣，「出頭天了」不是嗎？作品有趣得不得了，而且首先就是非常適合湯淺先生來做的企劃。

湯淺 大童澄瞳先生的原作漫畫在社群網站上蔚為話題，有人寫說：「要動畫化的話讓湯淺來做應該很對味吧？」我於是去讀了原作。的確非常有趣，而且主角腦袋裡的影像化為實際的動畫、逐漸動起來的過程，確實很有我自己工作時所嘗到的醍醐味，因此我動了想做做看的念頭。那時候，別的地方似乎已經在推動企劃，所以我只好放棄，結果NHK就找上了我，讓我開心極了。

——NHK的人一定也在想一樣的事啦（笑）。這部作品有很多地方都很棒，首先角色就很有趣啊，尤其是金森！她超讚的不是嗎？

湯淺 大家都很喜歡金森氏，我也是推金森（笑）。給三個人一樣多的戲分，金森氏的個性就會過於強烈，可能會是她一個人搶走所有鋒頭，因此我甚至還刻意做得收斂一點。這動畫是所謂的熱血作品，這類作品中的角色通常全部都很熱血，夥伴當中根本不會出現金森氏這種冷淡又注重現實性的人。因此就這角度而言，她給人很新鮮的感受。而且金森氏雖然是對錢斤

斤計較的製作人，卻很尊重創意不是嗎？嘴賤又苛刻，對創意的看法卻很恰當。從這角度來看，她可說是創作人想出來的理想製作人吧。實際上，真的很理解製作現場又有營業力的人應該是很稀少的（笑）。能力大致都會偏向其中一邊，不足的部分由其他人來補強，或由導演來輔助，幾乎都是這樣。

所以才產生了這種理想吧。

——靠知性辯倒他人的部分很令人崇拜呢。她口若懸河，思路清晰的語言不斷湧出，超帥的。像是押井守一般的角色（笑）。

湯淺　我認為在重要場合能夠妥善和外部交涉的人，是很好的製作人喔。我也聽說有不少人認為：要是有那種人在，動畫業界也許會有改變。金森氏似乎讓他們覺得，動畫業界難以改善的各種問題，她搞不好能設法解決。實在是動畫業界的幻想救世主呢（笑）。

動畫業界相關人士的願望是這樣的，如果有金森氏這樣的製作人，她就會幫我們改善待遇，我們就能專注於創作作品了；如果有水崎氏這樣的動畫師，

演出方面就能更為邁進了；而對金森氏來說，有淺草氏和水崎氏這樣的人在，她當然會覺得好像可以做出點什麼。這一切都是願望，都像是幻想，不過業界人士聽了她們說的話還是有很高的比例會產生「對對對」的感想，她們的覺悟和妥協的方式也讓大家心有戚戚焉。

——角色都是原作漫畫直接搬過來的嗎？

湯淺　三位主角幾乎跟原作完全相同。大童先生本人也精通動畫製作，我認為他是把自己的想法分散到這三個角色身上。他並沒有實際在動畫製作的現場工作過，卻熟知製作過程或那裡會發生的各種事情，也很清楚創作者在那時候會有什麼樣的感情。而且呢，原作漫畫非常細膩地描寫了多元的知識和細節，聽說各領域的阿宅都很感動。

——湯淺先生覺得自己比較接近三個主角當中的哪一個呢？

湯淺　我覺得她們各自的元素，我身上都有。

年輕的時候，在剛開始負責作畫的20幾歲左右，我感覺應該是像水崎氏

吧。總之就是想畫、想進步、想表現的心情很強烈。開始做《蠟筆小新》的設定後，和淺草氏比較接近的感覺就冒出來了。我徹底迷上設定這件事，想要創造一個世界（笑）。開始做演出後，和他人互動變多了，開始會有一些金森氏的想法。這麼說來，從事這一行的人看了這部作品可能會有「真的是這樣耶」的領會，所以才覺得有趣。

──您是不是想給淺草氏幾分宮崎（駿）先生的味道呢？作品裡有她圍圍裙還留鬍子的場面呢。再說，她看待動畫的方式是以「我想畫這種畫」為出發點，我覺得也和宮崎先生很接近。讓她迷上動畫的那部作品，怎麼看都是《未來少年柯南》。

湯淺　淺草氏做作品是形象先出來，故事和結構之後才跟著冒出來的那種類型。我覺得會畫樣板這點很有宮崎先生的味道，所以我才試著加進圍裙和鬍子的場面。因為那是不製造出一些輕盈感就會過於嚴肅的場面，所以我覺得加入那一些諧擬元素也是可行的。嚴肅過頭就不像《映像研》了，所以需

要一些笑鬧元素。如果沒冷場就太好了（笑）。

——豈止沒冷場，那可是大受歡迎啊。另外，這部作品還處理到創作的喜悅呢。團隊合作做出作品的過程很有趣，而且也很令人感動。這主題對於身為創作者的您而言，應該是很有共鳴的吧？

湯淺 各有突出之處的人們合力實現夢想是很有趣的事情，不過實際上，工作現場不太會有那些夥伴都到齊的機會啊。以專業動畫製作的情況而言，我們往往以擁有三種能力的人為中心展開製作，工作能力強的人經常兼任其他職務和職責，填補缺漏。雖然大家個性合得來的話會互相幫助，但期待這種事情是有可能會招致失敗的。

設想的畫面實際成形的醍醐味

——本作最精采的部分之一是創作的過程，將它轉化成影像是什麼感覺呢？

湯淺 實際上做成動畫是相當辛苦的，產生了各種問題呢。因為是在動畫中製作動畫，那如何將「描繪她們日常的那部分動畫」和「她們做的動畫」做出區別呢？我稍微煩惱了一陣子。

原作並沒有詳細描繪她們製作動畫的過程，大家就只是看了之後說：「好厲害！」怎麼個厲害法，讀者並不會得知具體細節。如何做出漫畫暗示的「厲害的動畫」，是製作這部作品時的一大課題。要是能真的做出「厲害的動畫」會很棒，但那果然是很困難的。

——哎呀，那部分看起來完全不會覺得不對勁喔。三個人在她們製作的動畫中玩耍，將她們的激昂和喜悅都傳達了出來，我覺得非常好。

湯淺 日常場景用普通的方法畫，她們想的設定用水彩畫表現，並加上透視，立體地表現出來。「加上透視、立體地表現出來」這個點子浮現時，差異化達成了，有一種整體形象終於浮現在眼前的感覺。

做這部作品時，當然是要呈現動畫從零到完成的過程，但還沒完成、完成

度不上不下的圖會有「顯得像是景片」的危險。而且如果是平面的圖，會有

人物站在招牌前面的感覺。不過在這種地方如果做出景深，看起來的感覺就

會不太一樣。我在思考設定的時候也會像本作描繪的這樣，想像自己實際進

到設想的畫面中，因此我很重視這個地方。

負責攝影的人員告訴我，有個方法可以讓一般方式作畫的中割也產生水彩

畫的效果，我於是用它把中割也做成水彩畫，那部分也很好。如果是像《山

田君》（《隔壁的山田君》（99））那樣細膩又費力的作業，我們會無法實

行，幸好是作畫方面完全不用做調整的方法呢。

──感覺她們的雀躍也感染給觀眾了。我認為那終究是因為您作為創作者，

對於這部作品也有所共鳴。

湯淺　是的。原作蘊含許多趣味，而我最有共鳴的，是設想的畫面實際成形

的醍醐味。我有個時期很嚮往宮崎先生用水彩畫的概念美術樣板，做《蠟筆

小新》的設定時也畫了很多以水彩上色的畫。這比鉛筆畫容易，而且內容也

很易懂，沒必要上色上得很細。有這層原因的關係，當我們採用那樣的圖、使它立體地動起來時，我真的很興奮。

於是呢，我決定將這份雀躍的感覺設定為貫穿這部動畫影集的主題。我原本認為作品完成的瞬間所感受到的快樂是專屬於幕後人員的感受，不過這部作品的觀眾也產生了相同的共鳴。我覺得這很稀奇，同時也意會到：果然每個人都是在創造某種事物的創作者吧。

淺草氏的台詞「注入靈魂的妥協和放棄的結石」完整道出我自己的感受

── 湯淺先生做這部動畫劇集有成就感嗎？

湯淺 不，沒有成就感呢。也不只是做這部的時候沒有。製作結束後總是充滿後悔呢，雖然後悔的事情有大有小。好想畫得更好一點，當初應該是辦得

到的吧。這邊好想更怎樣怎樣一點，原本應該弄得出來吧。類似這樣的後悔多得不得了，距離成就感實在太遙遠了。

作畫方面，我覺得《海馬》和《四疊半神話大系》的成果比較好，內容方面則是《乒乓》更多妥善表現出原作的優點。說是這樣說，那做那些作品時有沒有成就感呢？還是沒有。

——真嚴格的評價呢。

湯淺 （笑）但就是會這樣想呢，還是會。所以啊《映像研》中淺草氏說的那句「注入靈魂的妥協和放棄的結石」，真的形容得很準確。有時候作品後續受到好評，我會把它轉換成自我評價，告訴自己「好像還不錯啦」，不過絕對會更常想到自己沒做到的部分。我每次都會想，這些事情要盡可能在下一部作品重新著手一次。

——話說，您還有沒有什麼想做的企劃呢？押井先生說「想看湯淺先生做的《小超人帕門》」，我也不禁表示贊同呢。湯淺先生如果有什麼想改編看看

我的
最愛

心目中理想的製作人

彼得·傑克森

電影導演，製作人，腳本家。1961
年10月31日生，紐西蘭人。將J·R·
R·托爾金的原著小說《魔戒》改編
為電影《魔戒》三部曲（01-03），
因而成為世界級電影人。

傑瑞·布洛克海默

電影、電視製作人。1943年9月
21日生於美國，70年代後半正式
從事電影製作，主要監製作品有
《世界末日》（98）、《黑鷹計
畫》（01）、《神鬼奇航》系列
（03~17）等等。

會點名他就是出自那個理由囉：他真的把大家口中不可能拍真人版的《魔戒》給拍成了三部曲大作。他照原作拍成三部，而且不是在好萊塢做，是在家鄉紐西蘭拍攝，靠著洋溢機智的想法完成作品。接著還在全世界大賣，甚至引起奇幻熱潮。他之所以能精準地締造這種佳績，果然是因為他不只有優秀的導演能力，作為製作人的手腕也很高明吧，我是這麼解釋的。後來傑克森也親自改編《哈比人》系列，最近經常拍新形式的紀錄片呢。

《第九禁區》也是傑克森製作的電影。他看到導演（尼爾·布洛姆坎普）上傳到YouTube的短片，要他改拍成長篇電影，結果也獲得了商業成功。以製作人身分挖掘新人這種事他也做，真的很厲害啊。

要再舉一個人的話，就是傑瑞·布洛克海默。雖然常受到各種揶揄，但他就是能從廣告中發掘人才、讓他們拍商業大片並締造佳績不是嗎？而且他總是當「製作人」，而不是「執行製作人」呢。也就是說，他不是只掛出名字，而是確實有在工作。自己會出錢，也會去找錢。最近沒有活躍得像以前那麼誇張，但我要是看到工作人員表上有他的名字，還是會對那部電影產生興趣呢。

#12

個 人 最 有 成 就 感 的

《貓湯草》以及

其 他 幾 部 短 篇 動 畫

《貓湯草》

靈魂被死神奪走一半、失去生氣的喵子，和弟弟喵太一同踏上了奪回靈魂之
旅，是一部公路電影。湯淺擔任腳本、分鏡、演出、作畫監督等工作的OVA，
於2001年獲得文化廳媒體藝術祭動畫部門優秀獎。

製作年：2001年　原作：貓湯　導演：佐藤龍雄　腳本・演出：佐藤龍雄、湯
淺政明　動畫製作：J. C. STAFF

——湯淺先生也會製作原創動畫短片或電視影集的特定集數。您被問到什麼作品做起來很滿足時，點名了《貓湯草》呢。

湯淺　那是導演佐藤（龍雄）先生邀請我去參加的作品，不過他讓我自由地將腳本、分鏡、演出、作畫監督、設計都做了一輪，是我個人做得很有成就感的作品。

我最先留意的事情是「要把畫好好修整齊、好好完稿」。

這是因為，我上一部作品《八犬傳》給人一種我作為動畫師「畫的畫面很髒、修不乾淨」的形象，而且這形象在業界漸漸擴散開來，我想要抹掉它。

話說，貓湯小姐的畫是輪廓線極為清晰、非常簡略的風格，扭曲時感覺是刻意為之，因此我當時認為畫的整體都能夠讓我去做更動，我的目的應該可以達成。

——結果就跟您說的一樣呢。成果十分超現實又黑暗。角色設計很可愛，我認為兩者的落差形成了一種魅力。

湯淺 貓湯小姐的畫原本就很超現實又黑暗。角色激動的血腥場面或迷幻的部分也很多，不過本作改編的是不同於那些元素的、韻味緩慢滲出短篇，而且我將閱讀原作心中浮現的憂鬱意象或諷刺意象混了一半左右進去。使用了《貓湯烏龍麵》和《湯湯旅行記印度篇》，劇情的基底是《貓湯烏龍麵》收錄的短篇〈靈魂之卷〉，那是關於靈魂被抽走故事。還有，豬那個豬排蓋飯的故事我也加碼放入。

——為何更憂鬱了？那是湯淺先生的視角嗎？

湯淺 不，那原本就是貓湯小姐原作的元素，不過她的許多作品都會用黑色幽默處理諷刺又憂鬱的故事，對它們一笑置之。不過我個人有點難以接受那種路線。

我以敘事口吻頗為抒情的〈靈魂之卷〉作為基準，不去改變角色的形象，而是試著用類似「以憂鬱包裹世上的矛盾或諷刺」來整合出故事。把整體弄成那種感覺，也許確實是我的觀點使然吧。比方說豬的豬排那個故事給人一

種「吃生物果然好像是一件矛盾的事，真討厭啊」的感覺。我們會覺得生物很可愛並寵愛牠們，卻又會採取相反的行動，殺掉牠們、吃下肚然後覺得「很好吃」，這原本就是一件矛盾的事。許多人會在寵愛生物的時候忘記自己會吃生物一事，盡量不要去感受到矛盾。不過偶爾有些人似乎能夠同時記住這兩件事（笑），有點難理解他們的思考方式呢。只要再三思考世上那些道理說不通的事，或者人類為了順利活下去而採納的機制，也許就會誕生像貓湯小姐這樣的作品吧，我是這麼想的。我決定用藝術片的感覺，把那些內心疙瘩串連起來。

—— 顏色也幾乎是單色調，給人更強調憂鬱感的印象呢。

湯淺 作品中有些懷舊感的風景，彷彿是發生在過去的故事，不過我認為是因為美術監督中村（豪希）先生為簡單的畫風塑造出深沉的感覺，單色調的畫面才充滿說服力。這次做《犬王》，中村先生也參與了背景作畫，是我們暌違20年的合作。

還有一個製造出說服力的因素。畫面中的影子看起來像畫筆畫的，不過當時已來到能夠用數位作畫達到如此效果的時期，因此畫風雖然簡單，我們還是成功捕捉到難以言喻的情調。

——我覺得角色們像在進行冥界之旅。

湯淺　是呀。如果形容成「把徘徊在死亡邊緣的感覺做成繪本」，也許會比較好懂？不過我覺得並不是灰暗到底喔。那同時也是一個弟弟努力試圖拯救半死狀態的姊姊的故事，描寫了家人之間的愛。

我剛剛說這部短片以〈靈魂之卷〉為中心，不過我也把自己小時候的經驗放進去，和其他故事段落串起來。我小時候曾在浴室洗玩具車，差點溺死。

——湯淺先生，那一段實在太超現實了，看不太懂呢。

湯淺　是嗎（笑）。我那時候是從一個很深的浴盆的邊緣探出身子，想用底部的積水來洗錫製的玩具車。幾乎呈現倒立姿勢，後來卡在浴盆邊緣的肚子往下滑，頭浸入水中，回過神來發現自己的身體已經被調整成躺著的姿勢。

那時候我年紀還小，無法用腕力把身體撐起來，頭一直泡在水中動彈不得，最後昏了過去。父親說他經過時剛好看到倒立的我的雙腳露在浴盆外。之後他們讓我吐出喝到的水，恢復意識時我已躺在母親的大腿上，而她正在幫我弄出耳中的進水。父親要是沒經過的話，我已經溺死了呢。那經驗在我心中是一種現實與幻夢交融的混沌狀態，在作品中我也將它呈現了出來。

這對姊弟最終還是回到了現世，不過我覺得圓滿結局很不像貓湯會做的安排，於是用隱約半夢半醒的感覺去表現「幸福不用永遠持續下去」的氣氛。

──這部短片沒有台詞，為何選擇這種方式呢？

湯淺　因為是短片，而且角色一直呈現被動狀態，所以我認為可以只用畫面跑完全程。配音的選擇要是弄錯了，會有破壞氣氛的危險。遇到不易懂的地方，就加上貓叫般的聲音，或者放入漫畫式的對話框。我希望做出的是觀眾可放輕鬆慢慢欣賞畫面、具繪本感的作品。

──很可愛呢。角色去了蔬果店，旁邊跳出「來，10元」的對話框。我還聽

說分鏡表和一般的不太一樣，具體而言是有什麼差別呢？

湯淺　根據導演佐藤先生的提議，我們選擇不使用一般畫分鏡用的那種長方格，想說只要去排列素描本上大量的手繪圖就行了。因此沒有畫框存在。我們按照順序排列好，然後貼到巨大的底紙上，寫上鏡頭編號，然後把秒數和演出說明文字寫在旁邊，作為分鏡表的替代品喔。如果少了什麼畫，還是會以無框的形式補畫，再貼上去。我們想讓動畫師自己思考要取什麼樣的畫面，但將近30名動畫師當中只有兩個人做得來，其他人都說：「呃，我不知道該怎麼辦，還是希望分鏡有畫框」，最終還是變成由我來構圖了。

──結果等於連構圖都做了啊？

湯淺　應該算吧。學到了一課，那就是分鏡果然還是需要畫框的。總之，這部作品我很想把畫面做好，而這個最初的目標算是實現了，成果滿不錯的。片頭和片尾也做出有點奇妙的感覺，我自己尤其喜歡片尾。

《Kick Heart》的募資經驗成為通往《探險活寶》之路

——還有一部短篇是《Kick Heart》（13）呢。這是募資製作出來的作品，據說是日本第一部正式的群眾募資動畫耶。

湯淺　聽說是呢。Production I.G的石川（光久）先生對我說：「提個企劃來聽聽吧。」我於是給了他幾個，本來以為這部作品是當中實現機率最低的，沒想到石川先生說：「不如就它了吧？」（笑）

——原來是石川先生選的啊……這部作品相當異色呢。

湯淺　對，是將《虎面人》的感覺和ＳＭ元素結合起來的，有點色色的作品。我提出的企劃當中也有更大眾、大家看來都會開心的普通作品，但不知為何變成要做這部（笑）。

——押井先生為何擔任監修呢？

湯淺　應該是因為有個巨星才容易使募資達標，於是借用了押井先生的名字。當時募資在日本還不是什麼主流的作法，我們使用的kickstarter平台是以海外為主要客群，在日本想要贊助應該還滿麻煩的。出錢的人叫贊助者，我們會提供與贊助金額相應的東西給他們，或為他們舉辦活動作為回饋。出資最多的人可以和押井先生、石川先生、我一起共進晚餐，並參觀Production I.G，實際上也真的有粉絲響應，認為如果真的能和押井先生見面，出個錢只是小事。

——借用押井先生的名號真是值得了呢。

湯淺　是呀。由於高額贊助者幾乎都是外國人，這也成了我們將作品做得有點西洋風的原因之一。我們採用了美漫感和劇畫感的作畫風格。不過後來覺得，那樣的想法是不對的。包含我在內，作畫和畫背景的工作人員總共有四個左右，我請大家各自出些主意，一氣呵成地做出作品。音樂和音效指導則請來OORUTAICHI。

——原來如此，我感受到那股氣勢了。這部作品塞滿了短片的優點呢。

湯淺 哎，不過押井先生說「只散發出想賺錢的氣味」呢（笑）。這部作品在美國完成英語版配音後，我們還錄了由贊助者配音的版本，這是當初可選的贊助方案特典之一。贊助者從美國各地聚集了過來呢。

贊助者當中有許多動畫業界人士，當中還有設計《探險活寶》角色的人。在美國負責kickstarter這個案子的製作人叫賈斯汀‧利奇，他於是向對方提議讓湯淺導個一集如何，於是事情就動起來了。當時我並不知道，卡通頻道的《探險活寶》偶爾會請外來的導演導個一集，內容、畫風都由他決定。

——原來是這樣搭上線的啊！

湯淺 是的。那時我才第一次看《探險活寶》，覺得非常有趣，於是回覆：「請務必讓我試試。」結果事情進展得頗為順利，我又再次去了美國。和《探險活寶》的主要製作團隊見面的第一天，他們問我「想要做什麼感覺的作品」，隔天我就帶了幾個提案過去。我說用食物鏈當主題如何？結果提案

過了，卡通頻道隔天就分派了一個房間給我，讓我在那裡製作分鏡。我和

做《貓湯草》那時候一樣，把素描本上畫的圖剪下來貼到牆上，一路貼到最

後，然後在節目製作團隊最高階負責人（潘得頓‧沃德）等工作人員面前報

告故事的來龍去脈。在那階段左右，《探險活寶》節目編劇為我準備了英文版的腳「就這樣應該沒問題的。」對方給綠燈後，我再畫成日

式的分鏡表。在那階段左右，《探險活寶》節目編劇為我準備了英文版的腳

本，後來便在美國進行配音。

——實際上動畫製作的工作是在日本進行嗎？

湯淺 是的，那成了我創立的公司「Science SARU」的第一件工作。工作人

員延續《Kick Heart》的方向，找來艾默里克（‥凱文）、為了SARU專程來

到日本的胡安（‥曼努埃爾‧拉古納）和阿貝爾（‥岡戈拉）來組隊，音樂

由Omodaka負責。

——第一次和海外合作，感覺如何呢？

湯淺 我是客座導演，因此應該是比正片的工作人員還享有更多自由，獲得

大力支援。雖然有語言溝通的問題，但我感覺還是獲得了非常寶貴的經驗。

我很感謝這次合作。還有卡通頻道那裡的工作室環境明亮又舒適，在那之前我也參觀了（洛杉磯）柏本克的幾家動畫工作室，他們打造的良好環境帶給我許多刺激。

他們的工作方式是請不同行業的人過來畫複數組分鏡，聽取意見，大家一起想點子，扎實地做好前期製作再發包給海外。給我的印象是，在大型工作室中運用自由又富創意的製作方法來致勝。

—— 您之後還做了《宇宙浪子》（14）第 1 話，不知是不是渡邊信一郎操刀的緣故，給人「不裝模作樣的喜劇版《星際牛仔》（98）」的印象，很有趣呢。

湯淺　我之前參加了一部動畫短片選輯電影《天才狂歡派對》（07），渡邊先生也是其中一個導演，因此我們當時曾經交談過。令我意外的是，他喜歡舊版的《天才妙老爹》。會這麼說是因為動畫業界有很多《元祖天才妙老爹》日本第一線的動畫師或導演紛紛參與製作，也很奢華的感覺。

的愛好者，不過舊版派很少。我也很喜歡舊版家庭喜劇中蘊含的超現實感。

還有，我們也都覺得《魯邦三世》第一季那些非樂器原音的替代性的聲音編

排很好，共通點意外地多呢，我那時心想。可能是因為有這經歷吧，我好像

隱約知道他做《宇宙浪子》的時候可能會要這種感覺，好像知道他要什麼節

奏呢。

——這是一個獵捕珍稀外星人的獵人的故事。您只要遵守一些套路，其他就

都能自由發揮是嗎？

湯淺　是呀。我維持主角的設定，想說寫一個追捕外星人的故事應該可行

吧。把寫好的故事拿過去後，他就給過了。「我覺得這樣可以喔。」總導演

渡邊先生應該都有進行一些調整，但基本上很自由。我個人是想用超嗨的感

覺來製作史上最大規模的蠢到家的作品，是懷著這樣的打算參加的。

——那個稀少的外星人長得像魚呢，令人不禁聯想到《宣告黎明的露之歌》

裡頭的爸爸。

湯淺 啊，我說過了嗎？露當初原本是要設定成吸血鬼。

──不，沒聽您說過呢。

湯淺 哎，原本是那樣喔。她最早是吸血鬼。我在Production I.G時，上頭給了我機會製作試播節目《開玩笑的啦怪獸》（99），當時想出了點子持續發酵，累積了不少，想說那趣味性應該是可以撐起劇場版的長度。那就是作品最初的契機。

我找來吉田（玲子）小姐來擔任腳本後，她提出意見：「設定成比較可愛的角色是不是比較好？讓大家會想進電影院看的那種。」所以我才想說，那改成人魚吧。

──那個吸血鬼版不可愛嗎？

湯淺 我覺得可愛，但也認為人魚應該又比吸血鬼可愛吧。而且，大家以為會吃人的人魚，和真的忍著不吃人類的吸血鬼相比，感覺是前者比較沒那麼危險。

——吃人的吸血鬼？

湯淺 對。咦？那時是設定成吃人的狼少女才對⋯⋯我當時誤以為吸血鬼是吸血怪和狼男的混合體。在我的設定下，她是一個狼少女，是食人種族卻忍著食人的慾望，想要變成人類。另一個角色是可能還在食人的狼男父親，但改成人魚時，我還是把吸血怪物的設定保留了下來。就是人類被人魚咬到也會變成人魚那個設定。

——原來如此！原本那樣似乎也很有趣呢。

喜歡的短篇小說

〈來當瘋子吧〉
弗雷德里克・布朗

1949年發表的短篇小說，原標題為〈Come and Go Mad〉。報紙記者偽裝成病人，潛入發生事件的精神病院進行取材……男子出人意料的真面目和驚奇的故事始末帶給讀者莫大的衝擊。

〈條子與聖歌〉
歐・亨利

美國的短篇小說能手歐・亨利於1904年發表的短篇小說。
故事描寫一個遊民為了熬過冬天的酷寒，打算幹壞事進監獄去。1952年電影化，作為短片合輯電影《錦繡人生》的其中一段。

〈從前有個好人〉
珍妮・約倫

美國兒童文學家、奇幻小說家珍妮・約倫的短篇小說。有個善良男子拜託天使讓他看看天堂與地獄，結果他看到了……

回答「想要動畫化的小說」時，我也挑了弗雷德里克‧布朗，果然是很喜歡他啊（笑）。《瘋狂的宇宙》是長篇小說，不過《來當瘋子吧》是短篇集，同名短篇小說收錄在書末，這是有原因的。他的短篇小說也很有趣，也許該說他的短篇比較有名才對。而且，這標題很驚人不是嗎？《火星人，回家》也是標題很有衝擊性。這種標題就算到了現在，感覺也會脫口而出呢。

　說到短篇小說就一定會讓歐‧亨利登場，他的東西我也讀了很多。〈聖賢的禮物〉、〈最後一片葉子〉等等的，這些算是王道中的王道。話說，我似乎很喜歡他後有轉折或大逆轉的小說，所以我也很喜歡〈條子與聖歌〉。遊民想要進監獄避寒的故事。結局與其說靈巧，說諷刺性很強可能更準確。

　另一篇是美國奇幻作家珍妮‧約倫的短篇。她的作品都很有趣，不過當中我尤其喜歡的是〈從前有個好人〉。天使對善良的男子說，我可以給你一個獎賞，男子便拜託對方讓他看看天國與地獄，結果天國和地獄意外地沒什麼差別……這轉折也是有趣得不得了，我很喜歡它帶點寓言的味道呢。

　我還是對大逆轉很沒有招架之力，比方說漫畫版《無敵鐵金剛》，我也是很喜歡「自己很欣賞、以為是夥伴的角色其實是敵人」的那段，電影也愛《靈異第六感》和《浩劫餘生》。我想我喜歡大逆轉或跳脫觀眾預期的展開勝過端正的故事呢，似乎是有這個傾向。

#13

《犬王》

既是新挑戰，也成為集大成的最新作

《犬王》

古川日出男的小說《平家物語 犬王之卷》的動畫化作品。以「能樂」作為主題，將室町時代真實存在的能樂師，犬王描繪成流行巨星的音樂劇動畫。因畸形身影遭到四周排擠、戴著葫蘆面具的犬王，和少年琵琶法師，友魚相遇後，在逆境中逐漸掌握自己的人生。

上映：2022年5月28日　原作：古川日出男　導演：湯淺政明　腳本：野木亞紀子　角色原案：松本大洋　音樂：大友良英　角色設計：伊東伸高　動畫製作：Science SARU　配音：AVU chan（女王蜂）、森山未來、柄本佑、津田健次郎、松重豐等

——那麼，接下來要聊最新作《犬王》。原作是古川日出男先生的《平家物語　犬王之卷》呢。這是湯淺先生主動想要動畫化的企劃嗎？

湯淺　不，當初是 ASMIK ACE 交到我手上的企劃。那時我才第一次讀古川先生的原著，覺得應該可以改編成很有趣的作品。我也好一陣子沒做時代劇了，對此很感興趣，而且做出來感覺會變成音樂劇電影，這部分也很有新鮮感。我認為做起來會很有挑戰性，於是接下了這份工作。

——原作的文體很特別，結構繁複，兩位主角——能樂師犬王和琵琶法師友魚是很獨特的角色。

湯淺　犬王是真實存在的人物，卻幾乎沒有留下任何歷史紀錄。至於友魚則是連存在過的紀錄都沒有。正是因為他們兩個人在歷史上遭到抹除，我才有辦法讓想像像越滾越大，描繪出他們精力旺盛的生存樣態。

故事發生在室町時代。那是日本第一次統一的時代，同時也是失去各種事務的時代。奧運的時候曾經築起高牆把貧民窟封印起來，不讓人看見對吧？室町時代成為了道理相同的分水嶺，自此之後，遊民之類的存在甚至不會出

現在繪畫上了。大家都知道他們實際上還是存在，這點沒有改變，但他們就是遭到封印了。

——也就是說，室町時代是區分他我的時代嗎？

湯淺 是的，我認為歷史上有許多類似的分界點，不過我們所能確認的最古老、最大規模的一個應該就是室町時代了。在這個時代，人們被區分為消失的人和留下來的人。寫在書上、畫在圖裡的人留下來了，但其他人都消失了。武士的故事應該也只有對後世而言有利用價值的被保留下來。

——也就是說，兩位主角犬王和友魚就是在這種區分下被消失了呢。

湯淺 他們明明從底層爬上來，成為了風靡一世的能樂師和琵琶法師，但最後名聲廣為流傳的只有世阿彌和明石覺一等人。

明石覺一檢校（他出身足立，接受幕府的庇護，創立了琵琶法師自治互助組織「當道座」）所編纂的《平家物語》本來就不只是戰記類的娛樂作品，我認為同時也有收集消失者的故事、傳達慰問的安魂功能。還有，後來逐漸成為武士嗜好的能劇當中，也有死者現身敘事的「仕手戲（シテ芝居）」，藉由

這種方式，他們拾集了過往戰敗、消失者的佚事，將它們流傳下去，成為一種憑弔。

後來呢，觀賞能劇或試著親自演出能劇成為武士的一種涵養。會不會是因為在下剋上管用的時代，上位者讓「他們輸了也磊落地活著」這件事四處流傳，好令武士守忠盡義地侍奉自己呢？這只是我往不好的方向猜想啦。

從《平家物語》衍生出的古川日出男先生的小說《平家物語 犬王之卷》的主角犬王和友魚雖然將《平家物語》傳給了後世，自己的事蹟卻完全沒有留存下來，就這麼消失在歷史上。作者挑選出室町時代的兩人的故事寫成小說，因此負責動畫化的我們，也懷著想要讓兩人的故事廣泛流傳的心情從事製作。而且呢，這主題也很能和現代銜接。

——您是說「挑無名之人的故事來訴說」嗎？

湯淺 用現在的說法就是「想要獲得認同」吧。他們不久後就在歷史上消失無蹤了，但他們其實曾經如此生猛地活著，而且採取一貫的生存方式，會很想讓別人知道這件事呢。我接到這個企劃邀約、讀完原作之後，腦海中立刻

以搖滾的節奏傳達犬王和友魚的生存方式

—— 雖然是室町時代的故事，卻很有現代感，和現代有所連結。這正是《犬王》的一大特徵呢。當中最有現代感的，或者說最具當代風格的詮釋方式，就是音樂劇的形式了。您是讀到古川先生原作的哪個部分，才產生了「音樂劇」這個發想呢？

湯淺 能樂由歌曲和舞蹈構成，基本上可以分類為音樂劇。而且這個時代的能樂（猿樂）據說是比現今更貼近大眾的娛樂。構想當時，我就想要好好重視這個部分了。不過最一開始並沒有想要把電影做成音樂劇。這麼說也是因為，我心目中的音樂劇電影是用音樂、歌曲來進行對話的作品，但這部作品仍然用台詞推動故事，只有登台演出的部分有音樂和舞蹈，這樣能稱之為音樂劇嗎？一開始我是有這種疑問的。不過「音樂劇動畫」這個詞先在坊間冒

浮現「想要獲得認同」這幾個字。

了出來，我自己的反應有點像是：「咦，是這樣嗎？這動畫是嗎？」

——那麼，是那個像是宣傳文般的句子先冒出來，您才發現「原來大家是這樣想的啊」？

湯淺 正是那樣啊（笑）。一開始頂多是想要做成音樂性很強的動畫，不過實際做出來才發現：「是喔，這要稱之為音樂劇也行得通啊。」變成這樣的作品了。歌唱和舞蹈的段落很長，而且也用歌詞敘述故事和狀況。

——光是舞台上的歌曲和舞蹈演出就有將近30分鐘呢。占據整體的三分之一，做起來應該相當有挑戰性？

湯淺 當初不怎麼在意，不過仔細想想，電影後半幾乎都在唱歌呢（笑）。不過做這部作品就得做出舞台演出的戲，這是躲不掉的啊。故事設定並不是特別單純，因此也很難運用重複畫面、省略畫來逃避負擔，而且動作時機得配合音樂，還要對嘴，我認為作畫方面的負擔很重。

還有，劇情急轉直下、大家開始唱歌時，觀眾跟不跟得上或許是一大關鍵，但我認為只要讓他們聽清楚歌詞應該就沒問題了。

會這麼說也是因為，犬王的舞台演出、歌舞成了音樂劇，歌曲之中蘊含著故事。友有（友魚）有時唱出犬王的故事，有時則是和觀眾的對話、招攬客人的吆喝。而犬王的劇目《腕塚》是以一之谷決戰落敗的平家薩摩守忠度被砍斷手的故事為基底，將犬王的長臂作為奇觀展示，並將觀眾比作低等士兵，是非常離譜地展開。片子中段的《鯨》是偽裝成漁夫的平家亡靈棟梁一直在壇之浦等待鯨魚來臨的故事，藉此表現「只要不放棄，總有一天會得到回報」的道理，接著最後一首歌《龍中將》則是只有死去的平家人能夠前去的龍宮城的故事。《平家物語》寫到，年幼的安德天皇在壇之浦投水自殺時，和他迎接同樣命運的二位尼曾用這樣的話安慰他：「水底也有都城。」貫徹忠誠的人最後可以前往龍宮城這種想法，和琵琶演誦或猿樂能的主題「安魂」有所交集，因此在犬王和友有講述《平家》以療癒全體「平家亡靈」的段落，我認為將《龍中將》擺在最高潮是相當適合的。龍宮城真的存在嗎？還是不存在？還有《平家物語》的最後出現了《龍畜經》這個虛構的卷軸，上頭寫道，只要誦唱此卷軸，前往龍宮城的平家人就會獲得療癒。

《龍畜經》在本作中是第三個劇目的關鍵，這也呼應了「安魂」主題。

——和故事有很深的連結呢。

湯淺 是的，所以希望大家也仔細聽聽歌詞呢。那樣會更能享受這部作品。

——歌詞雖然寫的是那些事情，卻是搭配搖滾樂的節奏，而且很像皇后合唱團。

湯淺 啊，這點我也有責任呢，因為我超愛皇后合唱團（笑）。不過大友（良英）先生說他是從東洋原本就有的節奏當中挪用了類似的成分。據說犬王和友魚當年做的是大家聽了會嚇一跳的音樂，於是在我的設定中，他們變成了走在時代最尖端的音樂人，我認為刻意讓他們的音樂聽起來很當代是件好事。然後呢，我想盡可能用能量飽滿的樂團編制和音樂去表現。會選擇搖滾樂，還是因為它給人一種叛逆的印象，從下層往上爬的感覺不是嗎？那種感覺在當時更加強烈吧。要往上爬，似乎就只能精通藝能或立下大功了。這種情況下，還是搖滾樂給人的印象比較合得來，而不是饒舌樂。由於遭到封印而沒能在歷史上流傳在歷史上遭到封印，後繼無人的音樂。

到後世的許多音樂之中，肯定也有現在根本無法想像的音樂。基於這樣的想法，我選擇了這種搖滾樂的音樂性。

——庶民為之狂熱的身影看起來很新鮮，而且也有「要求觀眾打拍子」的台詞呢。

湯淺　我設想的是披頭四登場時引起的興奮。世界各地都萬分狂熱地迎接他們呢。大家不僅在舞廳跳舞，在演唱會上也會跳舞，應該是他們出現之後才有的事吧。我在本作中的安排是，犬王使聚集起來的群眾感染狂熱、讓他們打拍子、產生配合音樂跳舞的念頭，逐漸帶給他們解放感。犬王他們和下層民眾的階級相同，可說是他們的代表。平民透過聲援犬王、友魚，嘗到了「彷彿自己也跟著往上爬」的滋味。因此我認為當時的幕府應該也很畏懼他們。

——我很能體會。

湯淺　在這裡冒出來的，仍然是「被認可的慾望」。犬王他們像煙火一樣，只發出一瞬間的燦爛，但他們在那場合使那麼多人陷入瘋狂，他們自己應該也沒有怨言了吧。至少犬王應該沒有吧，我覺得。友魚後來會得救都是多虧

了認可他的犬王⋯⋯現代人應該也能有所共鳴吧。他們兩個人都沒有名留青史，但目睹他們的人，到死都不會忘記他們──

交由AVU chan發揮，犬王一角才定型下來

──音樂對於本作而言十分重要，負責人是譜寫出《小海女》主題曲等作品因而廣為人知的大友良英先生呢。

湯淺　我自己的表達有所不足，一開始請他們合奏的時候，奏出的音樂並不怎麼有能量。我想要更強力的、轟隆隆地壓向聽眾的搖滾樂，但我用自己的話語說明，一直無法讓對方順利掌握我的意思，真是著急死了。於是呢，由於犬王他們的登台劇目內容已經確定了，我就畫分鏡、做出了一部影片；我將既有的歌曲混合起來去搭配畫面，完成類似現場演出的紀錄片。營造出我想要的速度，然後大家隨著節奏用手、用腳打拍子的影片。

──一般不用那樣做嗎？

湯淺　這樣做可能會白費很多力氣，而且對方也有可能給不出我們想要的東西，不過大友先生真的配合那支片做了我們想要的曲子，真是幫了我們大忙。是神蹟啊。

——唱那首的角色是犬王，配音為何找上AVU chan呢？

湯淺　之前做《惡魔人 crybaby》時，我讓AVU chan唱了舊版動畫主題曲。這是負責音樂的牛尾（憲輔）先生的提案，效果非常好，所以我也請他配了一下惡魔族首領・魔王謝朗的聲音。

然後，我們做這部片的時候雖然提到AVU chan的名字，但只憑他在《惡魔人》時的配音無法做判斷，而且話說回來，根據當時的角色形象設定，犬王魁梧精悍又充滿男人味，友有則纖細又很有女人味，還不是很明確。犬王壯一點是不是比較好？不，不太對，反而該是苗條而內心強悍？不如說，應該要是好像有人味又不太像人類，充滿能量又有活力，但又像妖精一樣有股難以捉摸的氣質……在這樣的思考過程中，角色不斷和AVU chan同步化。我原本就覺得這個角色只能交給有才的人，最終就變成非AVU chan莫屬了。

—— 我是第一次聽到AVU chan這個名字，查了一下發現他沒有公開基本情報，形象很神祕呢。

湯淺 因此我們決定找AVU chan時，犬王的形象就變得很清楚了，很貼近本人呢。而且呀，我原本就覺得犬王這個角色應該要讓真的會唱歌或跳舞的舞台表演者來擔任會比較好，能自己去改歌詞最好。結果AVU chan這個選角實在太棒了。

—— 「改歌詞」指的是？

湯淺 在故事能夠傳達給觀眾的前提下，我會希望他把歌詞基底的字彙替換成他自己的用語，盡可能把它變成自己的歌、自己的表演。大友先生也說，他把歌曲的基底寫得很簡單，讓它容易改動。我認為一場表演裡頭，表演者自身的感覺是很重要的。我一直都希望犬王這個角色由表演實力堅強到可以引導觀眾的人來演出，而AVU chan的表演技巧也出類拔萃，無可挑剔。實際錄製歌曲的時候，他也引導著飾演友魚的森山（未來）在內的在場許多人，十分可靠呢。

——也就是說，歌曲不是各自分開收錄，而是兩個人一起錄？

湯淺　是的，我記得錄森山先生的歌曲時，AVU chan也在場。AVU chan和森山先生是朋友喔，是碰巧的啦（笑）。森山先生唱歌時，AVU chan也會給些建議，森山先生自己也會出些主意，氣氛很好。

歌曲錄製方面，多虧有AVU chan在，過程算是非常順利。森山先生配音的角色是琵琶法師，因此他實際練了琵琶，歌聲也驚人地宏亮。大友先生也很佩服呢。森山先生的琵琶指導老師是後藤（幸浩）先生，我請他直接幫友魚的師傅谷一配音，讓兩人真的成了師徒。我還請後藤先生幫忙思考各個場面的琵琶演奏方式，然後實際演奏出來。

——那犬王的舞蹈呢？感覺很像新體操和現代舞的融合，這部分也很當代呢。

湯淺　當時的能（猿樂）的動作據說出現在快了三倍左右，因此犬王的舞蹈也設定成具備速度感的形式，很有時下的味道。不過用動畫表現快速的舞蹈動作時，很難下比較細的指示，因此我請原畫參考意象相近的舞蹈影片，請

他配合音樂畫出詳細的舞步等等的。

舞蹈方面，我們參考了各種類型的舞。用腳跳的曳步舞、棍舞、火舞、霹靂舞、凌波舞、芭蕾。音樂劇《萬花嬉春》中使用水元素的舞蹈、麥可·傑克森、珍娜·傑克森、蛯名健一、M.C.哈默、貓王、吉米·罕醉克斯、約翰·屈伏塔、喬治·唐、瑪雅·普利謝茨卡婭、卡爾·路易斯的跳遠、體操項目之一的平衡木……也許可以說，我把我想得到的所有動感肉體都放進去了。

——在將軍面前跳舞的犬王也非常帥氣呢，因為他的肉體也很美。六塊肌這種體態也很當代呢。

湯淺　製作當時，我不知道六塊肌這個詞彙呢。我想打造一個瘦瘦的肌肉男，結果就變成那樣了（笑）。如果要用動畫描寫肌肉發達的身體，會變成《七龍珠》那樣的肌肉男喔。那樣就無法表現出優雅的感覺了，所以我想要的並不是胸肌、手臂肌肉厚實的那種角色，而是背肌感覺很強健的李小龍感的瘦瘦肌肉男。

——本作描寫的歌曲和舞蹈是室町之物，後來像未結果的花那樣凋零消失，並沒有留存下來，但想到它們其實存在過就會覺得相當好玩呢。

湯淺　會有這種感覺對吧。我把它們視為「歐帕茲[6]」。

——很有趣的想法呢。意思是不可能存在於該時代文明的出土品。科幻作品一定會有這種東西登場，而犬王和友魚孕育出的藝能就類似歐帕茲是吧？

湯淺　擺在現存紀錄的室町時代文化脈絡下來看並不合理的藝術家和藝術，突發性地在當時誕生的感覺。極為先進，也受到大眾喜愛，卻從歷史上消失了。

——逐漸消失是沒辦法的事，不過重要的是：是否曾有人有所共鳴。這部分比「想要被認可」更為深層，是我最想訴說的事情。剛剛也提到過，犬王接受了自己的處境，但友有無法接受。不過呢，由於犬王認可友有的能力，友有

6　Ooparts，即Out-of-place artifacts，在不尋常或不可能的位置或時間發現的古物。

的存在也獲得了意義。我認為，對友有而言，犬王的認可才是最重要的。不受任何人認可就從世上消失，是非常寂寥的事。不過，只要能夠抱持「有人知道我是誰」的想法，應該就會得救吧？

我想描繪的正是這兩個人的這個有情面向啊。手塚治虫有篇漫畫叫〈下雨小僧〉，故事是少年和下雨小僧做了一個約定，到他長大後也一～直都沒忘記，一直遵守著約定。這個美好的故事有一些吸引我的部分，而《犬王》也有這樣的部分。

然後呢，我認為在片子開頭從現代回溯到過去的話，就能描寫現代與《平家物語》之間的時間連結・以及兩者之間的距離。源平合戰時，兩方陣營以紅（平家）、白（源氏）兩色做區分，那就是「紅白歌合戰」或運動會紅白兩隊的由來：；如果點出這件事，觀眾可能會感受到更深刻的意義。劇中能樂的滑步，也隨著時間靠向過去而加快。我想這個回溯時間的設定一開始就存在於野木（亞紀子）小姐的腳本中。

與電視圈頂尖人物野木亞紀子一同工作

——腳本家野木小姐參與過大受歡迎的電視連續劇，不過幫動畫寫腳本是第一次，湯淺先生也是第一次和電視圈的編劇合作吧？她參加這部片有沒有帶來什麼改變？

湯淺 野木小姐應該是我現在最信任的劇作家。她參與過許多大紅的片子，而我會知道她是因為漫畫改編連續劇《重版出來！》。漫畫十分妥善地被轉譯為連續劇的文法，各種小插曲整理得很有條理，角色的表現也充滿魅力。

野木小姐會參加這部片，是因為（製片方）ASMIK ACE的提案才得以實現。參與了《春宵苦短，少女前進吧！》的星野源主演了野木小姐編劇的《月薪嬌妻》，因為有這段淵源，野木小姐也幫《少女前進吧！》寫了一小段推薦語，並非毫無交集。野木小姐也是因為覺得古川先生的原作很棒，才參加了這次企劃。

——原作的散文性很強，梳理起來應該很辛苦吧？

湯淺 我也覺得。原作在犬王、友魚、其他人的佚事之間來回切換，以說書人的口吻推進，作為一直線的敘事來看並不是串得很流暢。我們於是以野木小姐為中心，展開整理故事的工作，拼出意義清晰的一個故事。有幾個分散的結尾也盡量統整成一個。

以前，業界前輩曾告訴我一件事：「動畫圈追究責任的方式太溫和了。」

意思是說，連續劇圈非常嚴格，收視率差的話首先腳本會被當作問題檢視、演員的演技會被挑剔、也可能會腰斬，而動畫雖然也有腰斬這回事，但後來的分鏡或作畫經常使得作品方向性和說服力產生變化，這個製作過程的差異使得責任之所在變得曖昧，責任也就不太會被追究。那位前輩說，電視連續劇的編劇是一面接受猛烈抨擊一面工作，鍛鍊的方式完全不同，因此他會很想和電視編劇合作。我當時也有個模糊的想法：這樣啊，總有一天我也會想跟不同領域的電視圈工作者合作看看呢。結果合作對象就是我喜歡的電視連續劇的編劇，我開心極了呢。

—— 她是很嚴格的人？

湯淺 　說嚴格，還不如說強大。給人「不愧是業界頂尖人物」的感覺。她擁有自己的做事方法，而且會貫徹這套方法，我經常靠著半吊子的裝備去反駁，結果被辯倒（笑）。真的就像前輩說的那樣，我藉由這種異業合作獲得了非常好的經驗。

她功課做得很足、會進行各種提案、也會幫我出很多主意並加以整理。在這之中帶給我最大幫助的，是關於「省略」的判斷。有場戲是友魚第一次彈琵琶並開口歌唱，一開始我在前面放了各種說明呢。我會想要盡可能壓縮戲的場數，往往會希望用短時間交代完必要的說明，有時會導致說明過多的情況。我自己也發現那個部分塞了過多說明，但還沒想到要怎麼處理。結果野木小姐針對那場戲說：「就讓觀眾自己想像吧！」她提議省略說明。「讓他突然開始唱歌就好啦。大家看了下一場戲就會接受了。」這判斷相當需要勇氣。你會覺得，觀眾會想像到那種地步嗎？不過這是可信賴的編劇根據自己的經驗值所說的話，我於是心懷感激地照她的建議做了。

野木小姐首先針對「該做成什麼樣的電影才好」進行提案，然後配合構想

來編寫故事。做動畫時，故事常常在分鏡或構築畫面時產生變化，不過野木小姐會想要貫徹想好的架構。我們也會想要聽從野木小姐的意見，因此成品應該沒有太偏離一開始的意圖。

——我的印象是比古川先生的原作開朗好幾倍，應該是因為採取音樂劇形式，又套上現代風的詮釋。

湯淺　閱讀原作時隱約有種「設定有點像手塚治虫的《多羅羅》呢」的感覺，不過手塚先生的漫畫是描述出生時喪失身體部位的過程。犬王出生時模樣畸形，本的妖怪一隻一隻打倒、一再取回身體部位的過程。犬王出生時模樣畸形，本人卻不悲觀，長成一個陽光開朗的人，舞技有所突破時身體就會變得正常一些。雖然設定有相似之處，但在許多地方都是完全相反的故事喔。犬王並不討厭醜陋的自己。他不是為了奪回普通的身體才跳舞，只是因為喜歡才跳。唱歌跳舞帶給觀眾喜悅，是他活在世上的目的。積極開朗，不把逆境當作一回事，力圖靠自己來開創命運。撥了那麼多時間來呈現他的開朗，應該是因為我對他的積極正面有很大的共鳴。設定本身在原作裡頭應該就是那樣了。

—— 友魚的父親也是扛起開朗氣氛的角色之一吧？他非常可愛。

湯淺 原本就是沉默寡言的人，不過變成亡靈後比生前還要可愛呢。變得很多話。在原作中也給人「穿插笑料」的印象。松本（大洋）先生畫的平家亡靈也很可愛。死後的亡靈沒責任要扛，變得很像小孩子的感覺。隨著怨恨和思緒逐漸被消化，他的身體變小、聲音也變高亢了，果然會這樣呢。順帶一提，平家亡靈是由製作音樂的大友先生配的喔。他能夠用各種方式表現人聲，我們於是錄下來用於片中。

—— 您和原作者古川先生聊過些什麼嗎？

湯淺 我們和原作者古川先生進行過對談，當時古川先生談的是「究極之美」的意義。立志從事藝術的最初會有天真無邪的感覺，不過隨著時間過去，人會遺忘掉這份感覺。那所謂天真無邪是什麼呢？應該就是「真的很想做」的這份原始衝動吧。因為做這件事很開心，因為做了大家會開心，所以去做——就是這種單純而純粹的心情吧。也許「究極之美」指的不是外觀，而是面對藝術時那份天真的原始衝動呢。世阿彌也說過類似「莫忘初心」的

話對吧？我記得古川先生本人也說，長年寫小說寫著寫著偶爾也會搞不懂當初為何而寫，於是他懷著一種自我期許動筆寫《犬王》。我對這個記憶有點沒信心，但我接收到的意思是這樣子。

——古川先生對成品有什麼看法呢？

湯淺　他對電影發表的看法是，一半是自己的作品，另一半不是。改編成電影後長出更多肉的部分姑且不論，他還是看得很享受。他說：表現方式不同，但我們確實掌握到了作品的主題，這樣很好。我想他一開始也有感到困惑的部分（笑），不過最後似乎領會了我們的用意，真是太好了。

——湯淺先生，犬王為何能一直保持天真無邪？您是怎麼解釋的呢？當然他和友魚的相遇是個原因吧。

湯淺　電影和原作一樣，並不怎麼刻劃犬王的內心。的確，他天生畸形，小時候被當成狗來對待，因此他如果拿哥哥來和自己比較，心想「為什麼我會這樣」，然後失去純真之心也沒什麼好奇怪的。不過我認為，他並不討厭那樣的自己，也不會拿哥哥們和自己比較。會不會是因為跟動物在一起很開心

呢？我認為他出生前就聽得到亡靈的聲音，只是對此沒有自覺。我自己在背地裡做了一個設定，就是比叡座中也有人會送他衣服或布，會疼愛他。我認為他隱約感覺到，自己出生都是託亡靈的福。他應該在某個地方感受到了愛意吧。如果不這樣，就找不到他生性開朗的理由了。又或許，他可能只是積極得很誇張的傻瓜，根本沒注意到自己的不幸（笑）。還有，他非常喜歡唱歌跳舞，一心一意為了這個夢想邁進。撇開這些不說，我認為他在「一個人找樂子」這方面應該是天才。

——我也想請教一些犬王角色設計的事情。原作寫到他擁有「被詛咒的身形」，器官位置「偏移」，但沒有做具體的交代。

湯淺　我想避免直接呈現出怪誕的模樣，但希望看一眼就感受到他的奇怪。之後的身體變化也會想清楚地展現出來。因此呢，一開始的犬王全身裹著布，臉上戴面具，四肢或手腳的其中三隻著地趴伏，像狗一樣生活在比叡座。接著他開始產生變化，先是找回了修長的雙腿，奔向比叡座的範圍之外。犬王可以用長臂辦到普通人不能辦到的事，所以這角色的奇妙和爆炸性

的解放感應該也能傳達到觀眾心中吧。

至於面具內的臉呢，看起來雙眼位置是一上一下，嘴巴則長在側邊，不過實際不明。這部分就交由觀眾發揮想像比較好吧，我的判斷是這樣子的。

——設定其中一隻手特別長的原因，仍然是好懂嗎？

湯淺　是呀。做出異常或疾病也不可能導致的形狀，是跟長度同等重要的事。手的長度並不一定，不過我們會確保它無論何時都異樣地長。這恐怕是諸星大二郎《西遊妖猿傳》的影響吧（笑）。漫畫中登場的角色（通臂公）的雙手相連，其中一隻變長，另一隻就會縮短。我從他身上獲得了靈感。犬王是雙手不相連，另一隻手只有手腕以下的部分，長在理應有耳朵的位置。

——時代考據呢？聽說做得很徹底。

湯淺　這是我睽違已久的時代劇，也是我第一次做整體都發生在室町時代的故事，我做了相當多功課，對這方面有所堅持呢。故事設定的一部分有超自然色彩、兩個人做的音樂很誇張，但相對地，我也非常想把其他部分的時代考據做好，這份心情是很強烈的。可說把時代考據確實做好之後，再以此為

基礎盡情戲耍吧。

這次我個人的重大發現是「烏帽子」。當時的男性經常戴這種帽子，畫作上也留下許多紀錄，但先前我並不太清楚它是什麼樣的東西。偉大武將的肖像畫，也不會畫他們戴好的模樣，就是放在頭上，而且有很多往後腦勺偏的圖，我原本以為是畫圖的人畫技差，這次才知道它其實不是用頭去戴的，只會固定在髮髻上。往後腦勺偏的圖是正確的呢。我聽說真人版影劇即使扎實地做時代考據，固定起來的模樣也會看起來像是頭戴著，因為假髮髮髻並沒有強度。不過做動畫就沒有這個問題了，因此我決定這次要徹底還原。

—— 這可是細到不行的細節呢（笑）。

湯淺　是沒錯。不過如果像我說的那樣講究寫實，只會畫出看起來很差勁的圖，所以動畫師還是會下意識地畫出穩穩戴在頭上的圖。衣物貼緊身體的圖比較容易讓它動起來，這也是原因之一。在動畫中認真去描寫衣領開開或鬆垮垮的模樣，難度是相當高的。因為衣物的動作會和四肢分離，變成無關的動作呢。「帽子不是用戴的而是用卡的」這一點，我會在這一類訪談中反覆

提起，因此我請動畫師務必要徹底做到呢。這是我在時代考據方面下的新工

夫，應該也是我個人做這部作品時最大程度的「靈光乍現」吧（笑）。

——原來如此！（笑）

湯淺　還有扇子的用法。犬王他們表演時，貴族女性不是會攤開扇子，透過

縫隙去看嗎？視線前方的這些人是下層階級，但他們的藝能被視為神祕事

物，因此也受到敬畏，所以不能直視。據說當時有這樣的風俗習慣，印象中

《太平記》也有提到這點。

——片長98分鐘很短，不過裡頭塞滿了湯淺先生的各種挑戰和發現呢。

湯淺　是呀。做這部片嘗試了許多新挑戰，不過也有一種集大成的手感。我

想在我至今所有作品當中，它應該屬於多數人可以享受、很有條理的一部。

我曾經製作過各種方向的片子，給小朋友看的、給恐怖愛好者的、青春故

事、愛情故事等等，而這些元素在本片當中全部都有。音樂方面的規格也升

級了，能量前所未見地飽滿。我對主題也有很強烈的共鳴，雖然過程辛苦，

但感覺非常值得。

#14

我的

最愛

喜歡的音樂劇電影

《萬花嬉春》

原片名：Singin' in the Rain／1952年製作／美國
導演：金·凱利、史丹利·杜寧
演員：金·凱利、黛比·雷諾、唐納·歐康諾等

《西城故事》

原片名：West Side Story／1961年製作／美國
導演：勞勃·懷斯、傑洛姆·羅賓斯
演員：娜姐麗·華、理查·貝瑪、
喬治·查金思等

《異形奇花》

原片名：Little Shoop of Horrors／1986年製作／美國
導演：法蘭克·歐茲
演員：雷克·莫倫尼、艾倫·格林尼、文森·加德尼亞等

《萬花嬉春》是音樂劇電影的經典選項，不過實際上真的很有趣。大家耳熟能詳的金·凱利在雨中唱歌那場戲，音樂很棒，拍得也很美。使用到沙發和人偶的舞蹈充滿喜感，歌曲也很歡樂。再加上故事很充實，將好萊塢從無聲電影過渡到有聲電影時的雞飛狗跳描寫得很有趣。這是最能開開心心享受的一部音樂劇電影。

《西城故事》指的是最早的勞勃·懷斯版，史匹柏版我還沒看。話說，這又是《羅密歐與茱麗葉》型的片子呢（笑）。這部音樂劇令我印象深刻的地方是，連打架的地方都是在跳舞（笑）。順帶一提，《人造人009》的002傑特·林格設定上是紐約出身的不良少年，在漫畫中會像《西城故事》那樣以抬腳跳舞的方式登場。對當時的人而言，《西城故事》和紐約給人的印象緊密連結到這種程度呢。這部作品把《羅密歐與茱麗葉》的家族對立轉化成種族社區對立、歧視問題，這方面也很有意思……不過還是音樂最棒吧。〈美國〉這首曲子的節奏很帥氣，跳著俐落舞步的喬治·查金思也很帥。

還有一部片是《異形奇花》，是音樂劇又是恐怖喜劇，這點很打中我。軟弱的主角培育的未知植物其實來自宇宙，嗜血的它到最後甚至開始吃人了！劇情展開就是這麼誇張（笑）。片中還有虐待狂牙醫師登場，從口中往外拍進行治療的畫面。這類影像表現也很有趣。音樂的韻律感聽起來也很舒服。

藝術叢書　**FI1062**

湯淺政明靈光乍現的每一天

湯浅政明のユリイカな日々

作者／湯淺政明、渡邊麻紀
譯者／黃鴻硯
行銷／陳彩玉、林詩玟
業務／李再星、李振東、林佩瑜
封面設計／馮議徹
內頁設計／傅婉琪
副總編輯／陳雨柔
編輯總監／劉麗真
事業群總經理／謝至平
發行人／何飛鵬
出版／臉譜出版
　　　台北市南港區昆陽街 16 號 4 樓
　　　電話：886-2-2500-0888　傳真：886-2-2500-1951
發行／英屬蓋曼群島商家庭傳媒股份有限公司城邦分公司
　　　台北市南港區昆陽街 16 號 8 樓
　　　客服專線：02-25007718；02-25007719
　　　24 小時傳真專線：02-25001990；02-25001991
　　　服務時間：週一至週五上午 09:30-12:00；下午 13:30-17:00
　　　劃撥帳號：19863813　戶名：書虫股份有限公司
　　　讀者服務信箱：service@readingclub.com.tw
　　　城邦網址：http://www.cite.com.tw

香港發行所／城邦（香港）出版集團有限公司
　　　香港九龍土瓜灣土瓜灣道 86 號順聯工業大廈 6 樓 A 室
　　　電話：852-25086231　傳真：852-25789337
　　　電子信箱：hkcite@biznetvigator.com
馬新發行所／城邦（新、馬）出版集團
　　　Cite (M) Sdn. Bhd. (458372U)
　　　41, Jalan Radin Anum, Bandar Baru Seri Petaling,
　　　57000 Kuala Lumpur, Malaysia.
　　　電話：+6(03)-90563833　傳真：+6(03)-90576622
　　　電子信箱：services@cite.my

一版一刷／ 2024 年 5 月
ISBN ／ 978-626-315-499-5（紙本書）
　　　　978-626-315-497-1（EPUB）
版權所有・翻印必究
售價／ 420 元
（本書如有缺頁、破損、倒裝，請寄回更換）

〔國家圖書館出版品預行編目 (CIP) 資料〕

湯淺政明靈光乍現的每一天/湯淺政明, 渡邊
麻紀著；黃鴻硯譯 . -- 一版 . -- 臺北市：臉譜出
版：英屬蓋曼群島商家庭傳媒股份有限公司
城邦分公司發行, 2024.05
面；　公分 . -- (藝術叢書 ; FI1062)
譯自：湯浅政明のユリイカな日々
ISBN 978-626-315-499-5(平裝)

1.CST: 湯淺政明 2.CST: 動畫 3.CST: 導演
4.CST: 傳記 5.CST: 日本
　　　　　　　　　　　　　　　987.09931
113005280